一起画清新风国画
写意畅心

焦　萌　邬瑞之　贾悦馨
编　著

U0118876

化学工业出版社

·北京·

图书在版编目（CIP）数据

一起画清新风国画：写意畅心/焦萌，邬瑞之，贾悦馨编著.—北京：化学工业出版社，2018.10
ISBN 978-7-122-32803-8

Ⅰ.①一… Ⅱ.①焦… ②邬… ③贾… Ⅲ.①写意画-国画技法 Ⅳ.①J212

中国版本图书馆CIP数据核字（2018）第180810号

责任编辑：徐华颖　宋晓棠　　　　　　　装帧设计：吴　淼
责任校对：王　静

出版发行：化学工业出版社（北京市东城区青年湖南街13号　邮政编码100011）
印　　装：天津图文方嘉印刷有限公司
787mm×1092mm　1/16　印张10　字数180千字　2018年11月北京第1版第1次印刷

购书咨询：010-64518888（传真：010-64519686）　　售后服务：010-64518899
网　　址：http://www.cip.com.cn
凡购买本书，如有缺损质量问题，本社销售中心负责调换。

定　价：58.00元　　　　　　　　　　　版权所有　违者必究

写在前面的话

生活不能总是步履匆忙，我们需要偶尔停歇、拾撷、欣赏那些飘落在烟火凡尘中的闲情逸趣、万千气象。写意国画传承千年而来，正可与你雅事同赏、诗情共咏。作为国画的传统绘画方法之一，它以灵动的笔墨韵味，意向的画面表达而深受人们的喜爱。

携人生真情，游弋于水墨世界，用丹青妙笔记录你经历的美好，就是我们编撰此书的目的。

不管正看此书的你是为国画的魅力所吸引，又或者只是想找一种感悟生活的方式，都请随本书一起走进写意画的世界，让你的胸中丘壑，化为美丽的笔底烟霞。

本书由焦萌、邬瑞之、贾悦馨（排名不分先后）三位年轻画家共同编纂绘制，全书分五个章节，从基本的工具、技法开始，由浅入深地进行写意画画法讲解。步骤详细，内容贴近生活，以期让每个读者都能掌握写意画的基本画法，并能够绘制出属于自己的清新风写意画作品。

目 录 CONTENTS

第一章

器物

非是画事难，难得画中趣。

——《赠传神何充秀才》五言·宋

琴棋书画曲，诗酒茶花香。诸般雅事，古人谓之修身养性也。

快节奏的生活，似乎我们常会陷于奔波忙碌之中，难得有幸你能与此书结缘，从此开启你水墨丹青的画里时光。

所谓"非是画事难，难得画中趣"，"纸上乾坤大，画里岁月长"，只愿当你执笔而作墨彩飞扬之时，能够寄托情怀，怡养心神，脱离烦恼。去体会过往听雨赏雪、侯月酌酒、莳花寻幽的那一份情怀，定格今生最美的相遇。

第一章我们将去了解关于"画事"的基本工具。拿好小红笔，记得画重点哦！

拈笔为画

不像工笔画那样要求精致工细，写意画更多的在于表达情感、体现趣味，讲究的是落笔既成的潇洒与气韵。正所谓拈笔写意，落笔为春，收笔成冬。

我们智慧满满的古人，观万物达于心，用一支毛笔搞定了从起稿到赋色再到落款的所有绘画程序，还玩出了各种各样的笔墨变化。毛笔之精妙可见一斑，被列为文房四宝之首自然也是当之无愧了。

而毛笔之起源，诸位专家学者至今并无定论，但从已出土的彩陶文物上的彩绘纹样来看，在秦以前应该就有了类似毛笔的存在。因此，坊间流传甚广的"蒙恬造笔"一说并不那么可靠，我们的蒙大将军或许只是将前人的制笔工艺进行了改进，为毛笔蒸蒸日上的发展做出了一定贡献，当然这也挺厉害的。

毛笔发展到今天，通常根据性能和刚柔将其分为刚性、柔性、中性，即硬毫、软毫以及兼毫三大类。

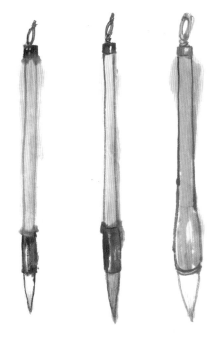

1. 硬毫

性格刚烈，劲健。主要由狼的尾毫制成，此处之狼并非霸气的草原狼，而是蠢萌的黄鼠狼。除此之外，也有用獾、貂、鼠的毛或者猪鬃做的笔。这类笔富有弹性，适宜勾写，常用于表现画面中质地略坚硬、较富弹性的部分。

2. 软毫

性格温柔，细腻。主要用羊毫制成，也有用鸟类羽毛制成的。蓄墨较多，软而厚实，可塑性强，笔法变化也丰富。常被用于表现画面中面积较大的物体，或用来着色与书写。

3. 兼毫

　　性格刚烈中透露着温柔。主要是用羊毫与狼毫相配，或羊毫和兔毫相配制成。这类笔可刚可柔，易于控制，勾画着染皆较适宜，最适合初学者使用。其品类极多，如大、中、小号的"白云笔""七紫三羊""五紫五羊"等都是常用的兼毫笔。

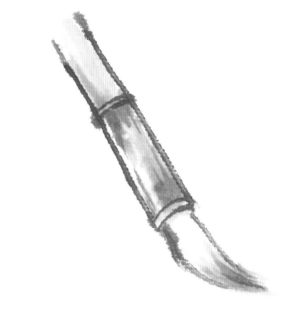

初学时，笔不必全部齐备，最初有大中小各一支即可，但一定要选用好笔。不要为了节省，苦了自己难得的艺术爱好，毕竟妙笔才能生花嘛。

那么，何笔为妙呢？其实很简单，你只需记得"尖圆齐健"四字即可。这便是常说的"笔之四德"——笔头尖，笔肚圆，笔锋齐，有弹性。

得了好笔之后就请将下面一段默念三遍吧！

毛笔也是需要新鲜空气的，因此新笔开封之后，就不要再给笔扣上笔帽了。每次练习完毕，一定要立即用清水把毛笔清洗干净，以防宿墨和余色滞留笔根，破坏笔的性能。但也不要为了将笔洗净而去使用热水，过热的水会使笔毛变硬、变脆。洗净之后，及时将笔悬挂晾干。

一根好的毛笔往往价格不菲，因此更要养成精心护笔的好习惯来延长其使用寿命。

纸寿千年

国画用纸主要以宣纸为主。宣纸有易于保存、经久不脆、不易褪色等特点，故有"纸寿千年"之誉。

这么厉害的宣纸，关于它的起源，却一直没有定论。民间流传较广的是在东汉时，因孔丹想寻求一种纸张来为已故师父蔡伦画像以示纪念，于是历经多年才制造而出。但此一说难以得到史料证实，我们就只当它是广大人民表达对蔡伦先生缅怀之情的一个小故事，毕竟蔡伦先生发明了造纸术，值得我们尊敬。

现今能看到的最早关于宣纸的记载是晚唐学者张彦远《历代名画记》中所述："好事家宜置宣纸百幅，用法蜡之，以备摹写。"可见，唐代已经把宣纸用于书画了。这也说明最迟在晚

唐"宣纸"的名称就已经确定了（因其产地泾县在唐代属宣州管辖而来）。

常见的宣纸规格有：

四尺（138cm×69cm） 六尺（180cm×97cm）

八尺（248cm×129cm） 丈二（364cm×144cm）

丈六（503cm×193cm） 丈八（600cm×248cm）

初学开始，购买四尺纸张即可。

一般来说，宣纸按照其加工方法可分为生宣、熟宣、半熟宣三种。

1. 生宣

无矾，纸软，性格奔放。没有经过胶和矾的加工，吸水性和渗水性都极强，墨落其上迅速渗入、洇开，随即便会产生出丰富的墨韵变化，故而生宣作画多得趣味。但也是因此特性，在生宣上作画似乎比我们想象的难了点，但只要勤加练习，必会寻得此中之悦。

2. 熟宣

矾熟，纸硬，性格严谨。别称矾宣、素宣。熟宣加工时是在生宣上使用明矾等涂抹之，"熟"后既成。其纸质要比生宣硬，吸水能力弱，墨色落于其上不会洇散开来。因此特性，使得熟宣宜于绘制需要反复处理的工笔画而非落笔既定的水墨写意画。蝉翼、清水、珊瑚、冰雪、云母笺等皆为熟宣。

3. 半熟宣

半矾，性格随和。一般由生宣加工而成，但还没有"熟透"，因此其吸水能力界乎于生宣、熟宣两者之间，如"水纹宣"等，即属此一类。另外也有一些不是在生宣基础上加工而来的半熟纸，如云龙皮纸等。半熟宣即不像生宣那样难以把控，又不似熟宣那样不适写意，这样友好的纸张特性，可以说是初学写意画者的福音。

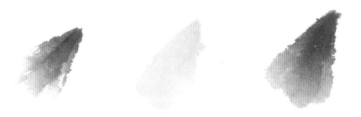

另外，宣纸还可按用料配比不同分为棉料、净皮、特净三类，其中又有单宣、夹宣、二层、三层等之分。

棉料是指原材料檀皮含量在40％左右的纸，较薄、较轻；净皮是指檀皮含量达到60％以上的；而特净则是指檀皮的含量达到80％以上的。皮料成分越重，纸张更能经受拉力，质量也越好，也就越能体现丰富的墨迹层次和更好的润墨效果，越能经受笔力反复搓揉而纸面不会破。当然了，价格也会随之增高。

墨如寸玉

东坡先生有诗云，"书窗拾轻煤，佛帐扫余馥。辛勤破千夜，收此一寸玉。"说的是扫灯烟制墨。诗中的"一寸玉"指的便是墨了，用"玉"来比作墨，可见古人对其之珍视。这句诗出自《欧阳季默以油烟墨二丸见饷各长寸许戏作小诗》，不要被这个长到无法读通的诗名所迷惑，只需紧盯"油烟"二字即可，没错，此诗中所制的墨便是油烟墨。

当然，中华上下五千年的历史，自然不可能只有这一种墨，墨的种类，除了有油烟墨还有松烟墨，这是最为主要的两种。

松烟墨是以松树烧取的烟灰制成，特点是色乌，光泽度差，胶质轻，一般只宜写字。

油烟墨多以动物或植物油等取烟制成，特点是色泽黑亮，有光泽。中国画一般多用油

烟，只有着色的画或表现某些无光泽物时偶然用松烟。"油烟"和"松烟"通过不同工艺都可制成墨锭和墨汁。看到图片，聪明如你一定发现了，图中的墨是"墨锭"而非"墨汁"。严格来说，文房四宝中的"墨"指的应当是墨锭而非墨汁，因为墨汁被大家广泛使用要到清末了，之前古人作画用的均是墨锭。墨锭在使用时，首先需要研磨，这个过程可以排除躁动之气，静气收心凝神，且费时费力得来之墨，用时也自然加了感情进去，日久成性，可见心言。同时，若长期研磨还会有稳腕、沁香、润笔等效果。

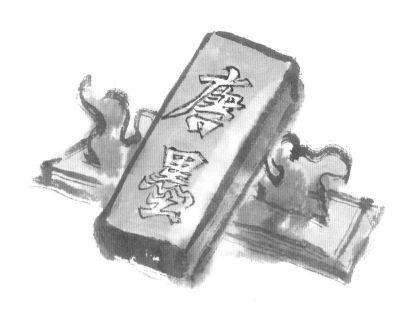

"一点如漆，万载存真"说的也是墨锭，这也是为什么那些流传千年的作品如今都还能跃然纸上。好的墨锭不仅用起来得心应手易清洗，还会泛出青紫光。泛出黑色的次之，泛出红黄光或有白色的为最劣。

如果你有幸遇到一块好的墨锭，一定要记得与它结缘，将它收藏，毕竟墨锭可是三国曹承相都趋之若鹜的收藏品。但前边也讲到了，墨锭的使用首先需要一个研磨的过程，这可能就会将我们为数不多的休闲时光耗掉大半。这样看来，随用随取快捷方便的墨汁似乎恰好适应了现代的生活节奏，也更适合初学者。虽然它含有一定的化学物质，不能像墨锭那样"万载存真"，但胶度适中的好墨汁同样可以做到即不伤笔也不跑墨，所绘层次分明，焦浓重淡清五色面面俱全。最重要的是使用墨汁可以给你留出更多的时间去练习我们的清新小国画。当然如果你有着极强的仪式感，那么选择墨锭也未尝不可。

关于墨的选择，目前市面上比较多见的品牌有一得阁、红星、曹素功、日本玄宗等。曹素功以墨锭为主，一得阁、红星、日本玄宗以墨汁为主，日本玄宗价格相对较高，初学选用一得阁的油烟类墨或红星墨液即可。但不管是哪款墨，最好都到专门售卖的商店去购买，避免买到假墨而坏了自己画画时的好心情。

需要重点注意的是，不管你用墨汁还是用墨锭，都要切记随用随取。因墨汁若放置一日以上便会逐渐脱胶，墨光既乏光彩，又不能持久，以宿墨作画，极易褪色。

也就是说，在取墨之后你还需要瞬间将墨汁盖好，避免其与空气过多接触。如果是墨锭，那就更要在研毕后及时离砚入匣，防湿且避免暴晒与尘染。如若你一个走神将墨锭遗忘在砚池中，墨锭在潮湿变软的同时会让自身的胶质黏在砚上，干后极不易取下，那样将会是一个十分痛苦的悲惨结局了。

如何？墨锭虽然雅致，但相比较而言，墨汁似乎更加适合我们练习使用呢！

孤砚生冰

汉代刘熙在其著作《释名》中写道："砚者研也，可研墨使之濡也。"通俗讲，砚就是用来研磨墨的，其中下墨、发墨是衡量砚材好坏的重要指标之一。下墨，是指通过研磨，墨从墨块到砚台上的速度。发墨，是指墨中的碳分子和水分子融合的速度与细腻程度。发墨好的墨如油，在砚中生光发艳，随笔旋转流畅，所以画画比书法的用砚要求更高。下墨讲求快慢，发墨讲求粗细，但往往下墨快的发墨粗，发墨好的下墨慢。所以，下墨、发墨均佳的砚极其珍贵。

当然了，真正在购买砚台的时候，可没有那么多时间让你去慢慢体会它的好坏，毕竟研墨是件"慢生活"的事情，而店家的耐心也是有限的，所以就需要你认真地往下读了。

如何在购买时识别砚台的好坏，可总结为"看摸敲掂"。一看，是看砚台的材质、工艺、品相、铭文，看是否有损伤或修理过的痕迹，补过的地方颜色会与砚的原色有很大差异。二摸，就是用手抚摩砚台，感觉是否滑润细腻。滑润者，石质好；粗糙者，石质就差。三敲，就是用手托住砚台，手指轻击之，侧耳听其声音。如果是端砚，以木声为佳，瓦声次之，金声为下。如果是歙砚，以声音清脆为好。四掂，就是掂一下砚台的分量，同样大小的砚台，重者好，轻者次之。

得了佳砚，有了好墨，你就可以正式开研了，想想还是有点小激动的。但激动归激动，要记得研墨要轻而慢，保持墨的平正，在砚上垂直打圈儿，不要斜磨或直推。磨墨用水，宜少量多次，不要太浓或太淡。研毕要把墨装进匣子，以免干裂。研墨耗时较长，所以研墨也

被称为"耕砚",仿佛一片有待开垦的田野一般,需要心怀虔敬、细致耕作,才能够有丰硕的成果。如此这般内涵满满的雅物,一直被视为文房重器,君子至爱之物,承载着古时人们的欢乐情致,寄托着文化修养。所以我是不会告诉你高科技的现代社会其实已经发明了研墨机这种充满智慧却毫无情趣的"神器"的。

最后关于砚台,我们来聊聊著名的"四大名砚"——端、歙、临洮与澄泥。

早期,采用广东端州的端石、安徽歙州的歙石及甘肃临洮的洮河石制作的端砚、歙砚、洮河砚被称作三大名砚。大约在清末的时候,又将澄泥砚与端、歙、临洮,并列为中国四大名砚。有着这么悠久的历史,历经这么多年的发展,砚台早已不再是当初那个单纯的砚台了,而是成为了集雕刻、绘画于一身的精美工艺品,文人墨客争相收藏。因此,当今市面上真正的老坑石"四大名砚"可以说是极其少见、极其珍贵、极其昂贵了。

说完地位牢固无法撼动的文房届"四大天王",我们也该来了解一下其他几位相对质朴却也同样重要的文房用具了。

首先要说的就是笔洗,顾名思义就是用来盛水洗笔的器皿,以形制乖巧、种类繁多、雅致精美而广受青睐,传世的笔洗中,有很多的艺术珍品。笔洗质地有很多种,包括瓷、玉、玛瑙、珐琅、象牙和犀角等。而最常见的当属瓷笔洗了,目前可以见到的最早的笔洗作品是宋代五大名窑(哥、官、汝、定、钧)的产品。这些瓷笔洗一般为敞口,浅腹。其装饰内容多种多样,包括花果、鱼、兽等形象。

敞口、浅腹的形状描写是否让你有些不能领悟了?那就请你联想一下唐僧师徒四人化缘所用的那个钵盂吧。其他的形制还有长方洗、玉环洗、葵花洗、桃式洗、莲花洗,还有中间用作笔洗,边盘用作笔掭的笔洗。其形制各异,或素或花,工巧拟古,虽在文房用具中不占有主导地位,但如果你是个笔洗控的话,可以集一套不同形制的笔洗于书案前,那也是蔚为奇观的。

在这里需要提醒的是,笔洗也是要及时清洗的,墨若久留极难洗净。偶尔偷个小懒也是可以,但切记不可把笔落在其中。

镇纸

有没有被轻薄柔软不能自然铺平的宣纸影响过你愉快的作画过程？如果有的话，很明显，你需要一对好朋友来帮你"镇一镇"了。没错，它就是文房"对宝"——镇纸。后来因为常见的镇纸多为长方条形，故而也称作镇尺、压尺。

其实，起初的镇纸并没有固定形状，也没有固定的名称。古代文人时常会把小型的青铜器、玉器放在案头上把玩欣赏，这些价值不菲的"手办"都有一定的分量，所以古人在玩赏的同时，也会顺手用来压纸或者是压书，久而久之，就发展成为了镇纸。

　　明代屠隆在《文具雅编》中载镇纸主要有铜、玉、水晶、瓷几种质地，形状也各不相同。而随着明清两代的书画事业不断发展，极大地促进了文房用具的制作和使用，镇纸的制作材料也有了新的变化，除了继续使用铜、玉等之外，还增加了石材、紫檀木、乌木等。

　　当然了，我们有如此讲究的先贤，自不会容忍镇纸只是一个单纯的镇纸，必会使其成为具有情趣的雅物。即使当大多镇纸从各式多样的造型转变为了单一的条形，也仍为其加扭、雕画、刻诗，使得好的镇纸成为了别有逸趣的收藏品。

　　日常使用的话，几十元钱买一对合眼缘的，已是极好的了。

　　"老板我要买笔架。额……不是这个笔架，是那个笔架。"于是老板给了你一个尴尬而不失礼貌的微笑。

　　其实是有这样两种物件，笔挂和笔搁，都可称之为笔架，故常常被混淆。

　　笔挂指的是挂笔的一种器具。古为横长式，现多为圆形、半圆形、菱形、多边形等状，上布有均匀对称的小钩，以利于悬挂毛笔，非我们今天之所讲。

　　笔搁才是本段的主角，又称笔架、笔山、笔格。架笔之物，为文房常用器具之一。文人在构思书画时，暂息间用笔架置笔，以免毛笔滚转污损他物。

　　笔架最早的产生年代已不可考，但从南朝吴筠所作《笔格赋》"幽山之桂树……剪其片条为此笔格"看，至少已有1500余年的历史。但传世品还不曾发现，故具体面目不甚清晰，不过从《笔格赋》中可以看出，那时笔架的材质应当是以木为主。唐代流传下来的笔架虽然极为罕见，但从文献来看此时的笔架已经成为文房的常设之物，材质也更多样化。唐诗中有着很多对于笔架材质和用法的描写如"笔架沾窗雨，书签映隙曛"，又如"自拂烟霞安笔格""珊瑚笔架真珠履"等。

　　到了宋代，从传世和出土的笔架可以看出，材质以铜、瓷、石等为主，形状大致有长方形或山形。其中的山形，宋代鲁应龙《闲窗括异志》称其为"远峰列如笔架"，其形制一直延续到明代。文震亨的《长物志》记载了明代笔架的样式"白定三山、五山及卧花畦者，俱藏

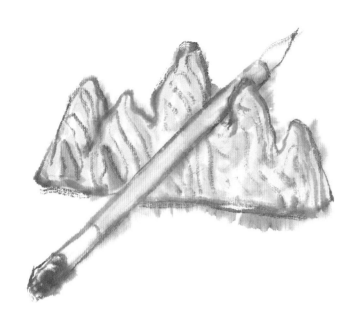

以供玩……"可以看出笔架山峰式仍是常见形式之一。主流峰数一般不过五峰，中峰最高，两边侧峰渐次之。

后又历经几百年的发展，到了今天，笔架的材质和造型简直让人眼花缭乱，材质有玉、水晶、瓷、铜、象牙、犀角、木雕、天然物（如鹿角）等；造型除了传统的山形，还有了动物形、植物形，以及一些充满创意的概念性抽象形。但说句实话，使用起来，质朴一点的瓷质或者木质山形就可以了，毕竟再好的笔架也不是让你一夜掌握我们的小清新风国画的关键，主要还是得多加练习绘画呀！

是的，你没有看错，就是我们吃饭时经常会用到的小碟子。在国画里，这些小盘子发挥着极大作用，我们通常用它来调色。

既然要调色，那必须就得有 3～5 个洁白的盘子了。不同的颜色在白色小碟子的映衬下，更易判断上色后的效果，方便我们创作时的色彩搭配。

写意画的作画方式决定了可以使用稍微大一些的盘子，这样调色作画时用起来会自在方便一些，也更符合写意画洒脱的气质。

至于可以大到什么程度，就请根据自己的桌面大小来决定吧，不过要记得你的画案上可不是只有盘子，也要给其他工具留有余地哦！

颜料

藤黄、胭脂、花青、石绿、硃砂，怎么样？读起来是不是觉得每个名字背后似乎都藏着一个小故事呢？下面就让我们来了解一下这些拥有美丽名字的中国画颜料吧。

中国画颜料依其制色原料，主要可分为矿物颜料、植物颜料、化工合成颜料。从使用历史上讲，应先有矿物、后有植物、最后有化工合成颜料。

矿物颜料即石色，是从矿石中磨炼而出。色彩厚重，色与色之间不易调和，覆盖性强且不易褪色，包括朱砂、硃磦、石黄、雄黄、石青、石绿、赭石、蛤粉、铅粉、泥金、泥银等；植物颜料即水色，由植物中提炼而来。透明色薄，易调和，覆盖性弱，包括花青、藤黄、胭脂等。这两类是真正意义上的中国画传统颜料。随着现代工艺的发展，出现了化工合成颜料，

包括曙红、深红、大红、铬黄、天蓝等。

　　一般来说，植物颜料与化工颜料为块状或膏状，用时在水中浸泡一会儿或直接挤出使用即可。而矿物颜料多为粉状，用时需加胶调和使用。

　　说到这里你可能要开始担心自己调和不好颜料了，不用怕，马利12色管装国画颜料对于初学者来说，那真真是极好的！随取随用，方便快捷。

　　当然了，如果你是个对颜色很执着的人，想要感受一下浸泡块状颜料的乐趣，那就可以选用质量相对较高一些的姜思序，或者日本吉祥、韩国色颜料等，这些好的颜料呈现出的颜色会更加通透滋润。亦或几种颜料混搭使用也是可以的。因人而异，适合自己的才是最好的。

　　大致了解之后，我们再来对一些使用频率较高的颜料做进一步补充说明。

藤黄，南方热带林中的海藤树，从其树皮凿孔，流出胶质的黄液，以竹筒承接，干透即可使用。藤黄有毒，不可入口。有毒！是真的有毒！

曙红，虽然是后来出现的化工类颜料，但却算是一种很常用的颜料了，颜色鲜亮，类似大红。

硃砂，即朱砂，又称丹砂、辰砂，朱砂的粉末呈红色，颜色鲜丽经久不褪。

硃磦，即朱标，是将硃砂研细，兑入清胶水中，浮在上面呈红橙色的部分。

胭脂，用红蓝花、茜草、紫梗等植物制成的暗红色颜料。

花青，用蓼蓝或大蓝的叶子制成蓝靛，再提炼出来的青色颜料，用途相当广。可调藤黄成草绿或嫩绿色，坊间传言其可解藤黄之毒，只是坊间传言哦。

赭石，又称土朱，从赤铁矿中出产，呈浅棕色。

石绿，通常呈粉末状，使用时须兑胶，但事实上现在更多用的是块状和膏状成品颜料。石绿根据细度可分为头绿、二绿、三绿、四绿等，头绿最粗最绿，依次渐细渐淡。

石青，性能与用法大致与石绿相同。石青也分头青、二青、三青、四青等几种，头青颗粒粗，较难染匀，宜厚染。

白，现多用钛白、锌白，属于传统白粉的替代物。传统白粉有铅粉、蛤粉、白垩等数种。蛤粉由海中蛤之壳研磨而成，使用时需要兑胶，能为画面带来多样的变化，现今仍被较多使用。

黑，国画颜料中的黑基本不被使用，甚至可以说完全是个多余的存在，毕竟有墨这么神奇的存在，何需用黑。

毡子是为书法、写意画必备之佳品，不要小看这一张不起眼的毡子，少了它铺在你的画案之上，保证你的作品正反面大片积洇墨且与画案难舍难分，最终只怕得以悲剧收场。

市面上售卖的毡子有白色、有黑色也有带格的，但对绘画来说，还是洁白为宜。购买时根据自己的实际情况，选择价钱合理、薄厚大小皆适中的即可。

第二章

丹青

见君丹青与水墨，笔下剜出心中画。

——《画中友仙歌》白玉蟾 宋

　　关于器物的讲解已经结束了，相信你已经摩拳擦掌跃跃欲试了，但我只能说，万万急不得。你距离开始作画还差了一次对于基本技法的学习，这是很关键的一步。请沉下心来，翻开本章，一起来学习用墨、用色、用笔之道。

　　相信经过简单的练习，水墨丹青的绘画世界，已经在你的手中，等待你去发觉心中的画境。

用墨

没错，还是墨，只不过前文所讲之"墨"是指物，而下面要讲之"墨"关乎技法。

我们在谈颜料时就曾提到过，"墨"是一种很神奇的存在，如果你还以为它只是一个"黑色"，那你就太单纯了，"墨"变起脸来可是一点也不单纯，"五墨六彩"之说可是名不虚传的。

五墨指焦、浓、重、淡、清，即焦墨、浓墨、重墨、淡墨、清墨，运用它的构成搭配，可使画面形成节奏和开合起伏的空间层次。

六彩指黑、白、浓、淡、干、湿，是画中用墨变化的要素，可使单调的墨色具有丰富"色彩"的表现力。

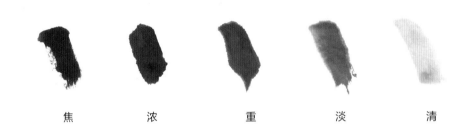

焦　　　　浓　　　　重　　　　淡　　　　清

想要得到这些变化，关键的一点在于水。干笔蘸墨为焦墨，一到两分水变浓墨，再加水为重墨，依次推之，可得淡墨、清墨。

既然对"墨"有了初步的了解，那也是时候该学习一下掌控它的基本方法了。

先来学习一下蘸墨，读到这里你可能要"呵呵"了，不就是蘸一下吗？若你真这样想，那就该轮到我"呵呵"了，不夸张地说，就蘸墨来说，还真的是一门学问。

你要知道，蘸墨并非只是蘸一下，而是在蘸的过程中调整笔中墨的含量。一般来说，笔头上的墨不可均匀，要有浓、淡、干、湿，这就要研究蘸墨的具体方法。

笔端蘸墨：蘸水后，笔前端蘸墨，于盘中按一按，使墨色从笔端至笔根，由深逐渐变浅。无论是正锋顺用，还是侧锋用，都会出现浓淡变化。

笔尖

笔腹

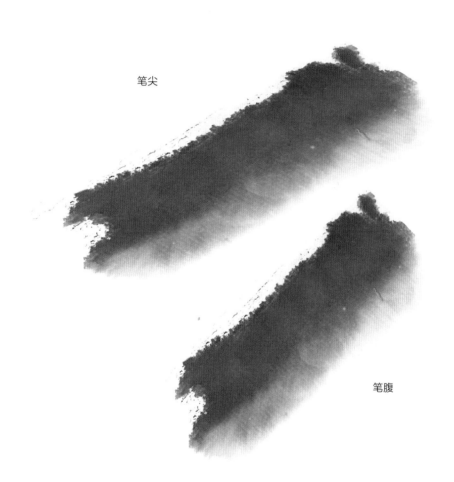

笔腹蘸墨：蘸水后，笔腹蘸墨，然后于盘中按一按，使墨色从笔腹至笔端，由深至浅逐渐过渡。正锋顺用和侧锋侧用的墨色效果，与笔端蘸墨的墨色变化正好相反。

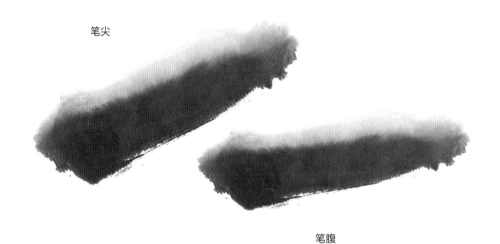

笔尖

笔腹

笔侧蘸墨：先蘸淡墨并将笔头轻轻压扁，然后用一侧蘸浓墨，画出的线条是一边深一边浅；用两侧蘸浓墨，画出的线条是两边深中间浅。

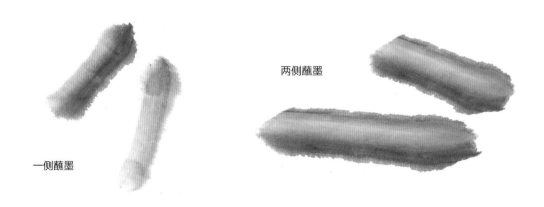

两侧蘸墨

一侧蘸墨

　　用墨的方法其实还有许多，在这里就不多做讲解了，初学而言，掌握这些已经足矣。最后，告诉你一个小秘密，运用以上方法，把墨换成颜色，可以得出一样的结果。那既然说到这里了，就继续说说用色之法吧。

　　在学习了用墨之法后，用色之法就已经离你近了一大步。一般来说，用色除了单色使用，就是调色使用了。

　　一般的调色方法就是将两个或者几个颜色调和到一起，调匀并呈现出需要的颜色。

　　但作为写意画来说，有时也会需要不那么均匀的色彩，这个时候就需要借鉴我们前边所讲的蘸墨之法了。举个例子来说，当你先用笔肚蘸曙红，再用笔尖蘸朱磦，落到纸上后，就会出现一个从笔端至笔根，由橙逐渐变红的颜色。

笔尖

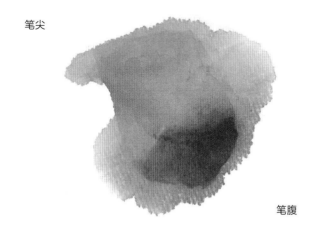

笔腹

同理，当你先蘸朱磦并将笔头轻轻压扁，然后用一侧或两侧蘸藤黄，画出的颜色就是自然的一侧由橙向黄过渡，或是从中间到两边由橙向黄过渡。

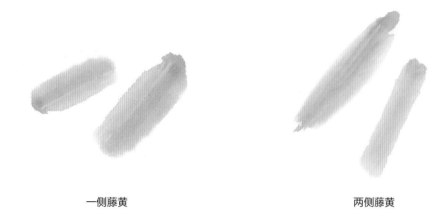

一侧藤黄　　　　　　　　　　　　　　两侧藤黄

这里的笔指的是笔法。

写意画甚至是整个国画中，用笔做得最多的事情，大概就是勾、皴、擦、点、染这五件了。

勾

一般中锋用笔，将物体的外轮廓、主要脉络关系勾勒出来，起到撑起骨架的作用。

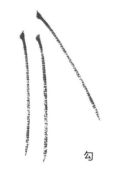

勾

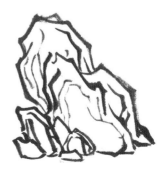

皴

原指人的皮肤开裂的纹理，移用到画上表现山、石、树等给人的感觉，体现对象的质性，如土山以披麻皴表现土质之柔。一般侧锋或散锋用笔，须见笔，也就是要保留笔触。

擦

侧锋或散锋用笔，用笔擦纸面，不留笔触痕迹，显出的墨色"松"而"毛"，可达到苍茫的效果，可以对勾、皴的不足进行补充，增加过渡墨迹。

皴

擦

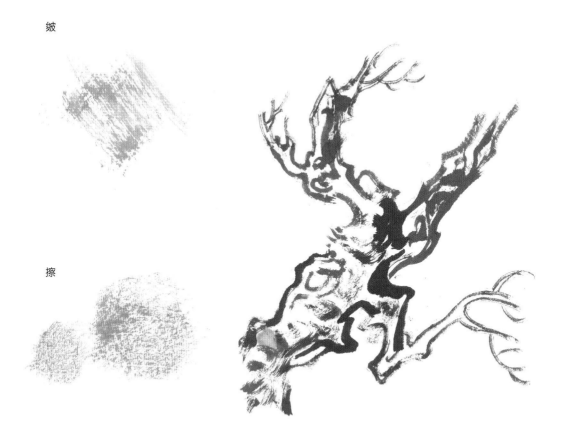

点

可用于表现草苔之类附生于石、树身上的小植物，或远山（远景）的小树，或用于提醒画面，使之更具有精神。

点

染

　　染的方法有很多种，这里主要介绍凸染和凹染。字面理解，凸染就是染物体凸出来的，高的那部分，所以也叫高染；凹染就是染物体凹进去的，低的那部分，所以也叫低染。至于用笔的方式，就要根据你染哪里，染多大，具体而定了，可以在具体的案例中学习。

染

　　简单的技法讲解就到这里了，快拿起画笔跟上节奏去享受画画之趣吧！

第三章

初识

与君初相识，犹如故人归。

——佚名

　　画画之奇妙处就在于，它不光可以描绘我们看到的那些美好，还是可以留住回忆的好办法。笔墨氤氲间，温馨的往昔跃然纸上，重来的甜蜜让你的嘴角再一次微微上扬，哦！真好。

　　是不是已经跃跃欲试了呢？那就拿起稚拙的画笔吧，先从简单的小静物创作入手，与变幻莫测的写意画先来一个浅浅的相遇。

　　休息日的早上，早餐旁的一株小花给我带来一天的好心情！伴着花香开启充实的一天。

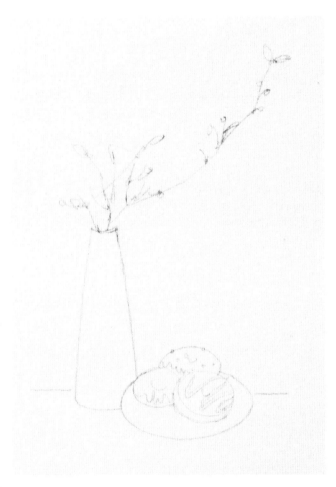

　　步骤一　这幅画的主体是花、花瓶和甜甜圈。我们开始设计构图，采用竖构图，将花瓶置于画面左侧三分之一处，甜甜圈放在它的旁边。将花瓶中右侧的花枝向右上方的空白处做适当延伸，这样的空间分割，可以使画面看起来更加和谐生动！接下来，用铅笔勾勒出设计好的画面。强调一下，勾勒物体轮廓线时，画得要放松，用笔要轻哦！

步骤二 用淡墨加少量的曙红色和花青色，调成淡灰粉色。毛笔蘸取调好的颜色，毛笔稍干一些，用点触的方法画出花朵。加淡墨画出枝干，运笔速度可以快一些，像写书法一样流畅，可以在枝干的分叉处稍加顿挫表现转折。

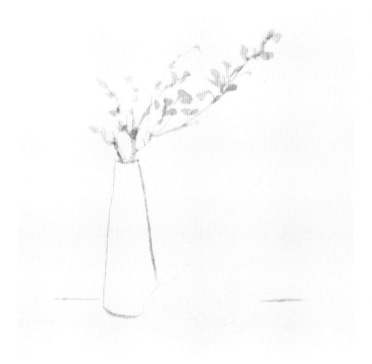

落笔要有虚有实，注意枝干的前后关系。用色和用墨时，可以采用前重后轻、前实后虚的方式。

步骤三 用花枝的颜色画出花瓶和桌面。

步骤四 用淡墨调淡灰粉色勾出甜甜圈和盘子的轮廓。清水中加少量的胭脂色，调成淡粉色画甜甜圈时不要平涂，点染结构，注意转折处多染几次。

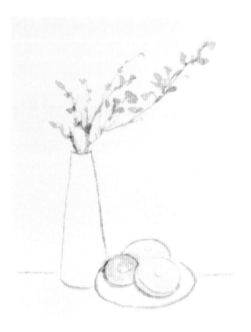

点染时，笔中的颜色蘸得不要太多，否则容易洇成一大片，破坏画面

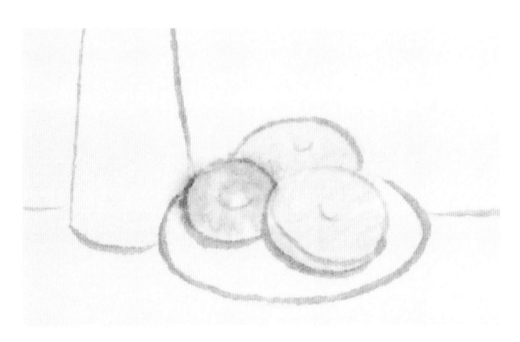

步骤五 用淡淡的藤黄色和石绿色给其他两个甜甜圈打底色，颜色一定要浅，调色时可以多加一点水哦！

步骤六 藤黄色里加少量的赭石色，画出黄色的甜甜圈，按照纹理适当留白即可。

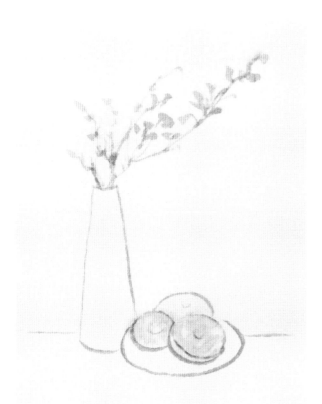

注意笔里的水分不要过多，如果发现水分过多，颜色洇开过快时，可以用卫生纸或者其他吸水性强的纸张按压画面吸走多余水分哦！

步骤七 用淡淡的石绿色涂染花瓶，不要涂满，边缘处适当留白。用石绿色稍加点染最后面的甜甜圈，颜色不要过重。

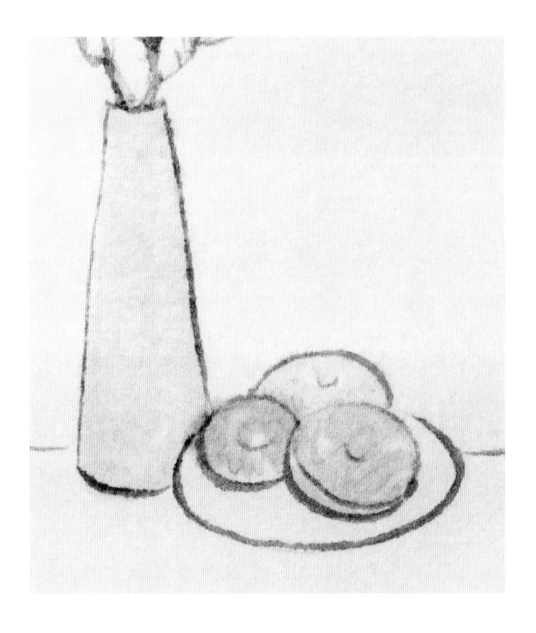

步骤八 最后一步，我们在画面的左下角桌子边缘处题字盖章，这个位置题字可以平衡画面右上方花枝的拉伸感，使画面更稳定。这样，简单的小花枝和甜甜圈就画好啦。早上好，快和我一起画起来吧！

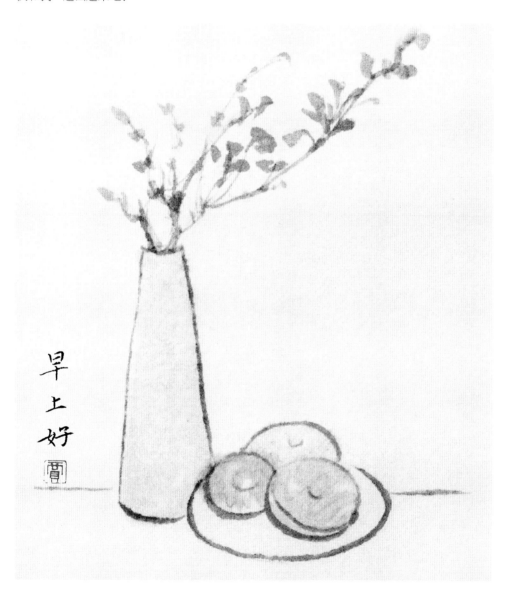

有我陪着你

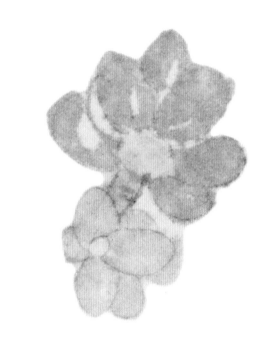

"一花一世界，一叶一菩提"。

小时候，特别喜欢趴在窗台上看妈妈浇花，喜欢看水珠从叶尖滑落的样子，会觉得这些花花草草是有灵性的。现在，我依然喜欢在桌前放一株植物，看它默默地长大，陪着它，亦可说是它陪着我。

步骤一 这幅画的主体是多肉。先仔细观察多肉的生长势态，再开始设计构图。我们采用"C"形构图，画在圆形镜面上。将花盆画在左下角，只露出三分之一。多肉整体排布成"C"形，注意多肉的前后叠加关系。用铅笔勾勒出整体轮廓。

镜面是指经过加工托底的成品宣纸，生、熟宣均有

步骤二 在胭脂色里加少量的曙红色、花青色调出叶瓣的粉紫色。毛笔的含水量不要过多，水分过多会冲破外形。控制在垂直向下不滴水为宜！由外向内画出左上方多肉的叶瓣，注意叶瓣结构关系与叶形，每笔都要有适当地留白，不要涂死。待半干，在叶瓣叠压和转折处再上一遍颜色。

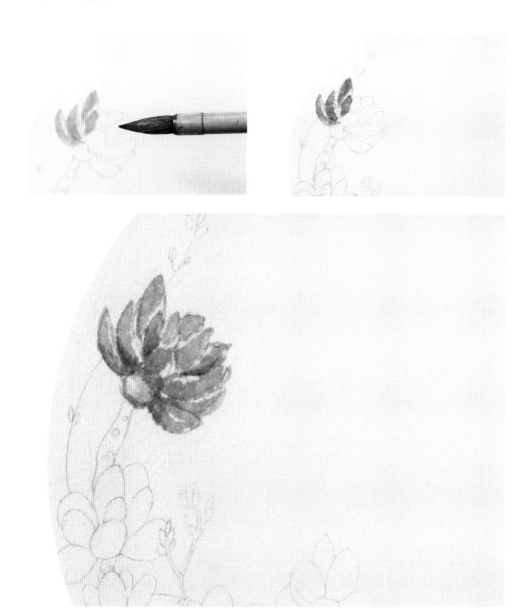

步骤三 用半干的毛笔蘸少量的粉紫色加淡墨勾出左侧多肉的茎，并用笔皴出茎上的纹理。换支笔蘸取粉紫色，在空碟中加少量水，调淡，画茎前的多肉叶瓣。注意留白，不要都涂满。待半干，在叶瓣叠压、转折处，再点染一下颜色。

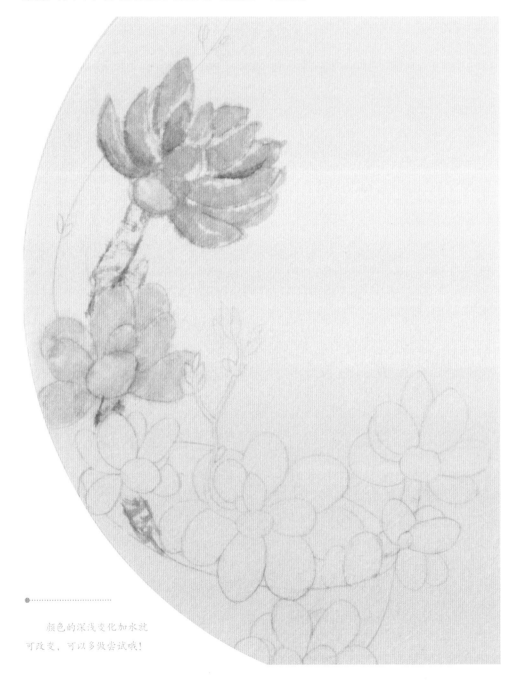

颜色的深浅变化加水就可改变，可以多做尝试哦！

步骤四 蘸取步骤一时调好的粉紫色画右侧多肉的叶瓣。前侧中心的叶瓣用步骤三中的淡粉紫色点染。

步骤五 同样，用步骤一的颜色画出左侧的一组叶瓣。

　　步骤六　用胭脂色和少量曙红色加水调成淡粉色画出花盆中的多肉叶瓣，注意靠前的一组留白多一些。用淡墨勾勒出底部白色花盆。加入少量淡粉色画出叶茎和上面的纹理。淡墨加少量石绿色点染叶茎。

　　不必过于纠结染色的时候颜色晕出了外轮廓线，一点点的晕染效果可以让画面更有国画中水墨的味道。

步骤七 用步骤一中的粉紫色勾勒多肉的新芽，笔干一些。用步骤三中的淡粉紫色加少量花青色，调成淡紫粉色画长在花盆外的多肉叶瓣。待干后，用淡石绿色点染多肉新芽。

步骤八　用淡墨点染多肉茎部的结构，增加画面层次感。最后，在右侧的空白处题字落款，平衡画面的视觉效果。落款盖章也是画面构图的一部分哦！好啦，我的多肉就完成啦！那你们的呢？

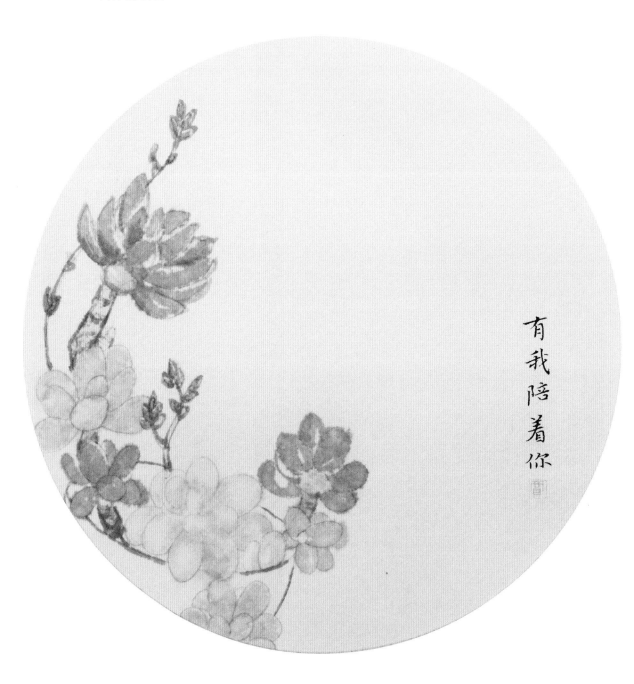

带我走

咪咪是一只流浪猫，黄白相间的毛，第一次见它的时候，它仰着小脑袋看着我，心里软成一片，就把瘦瘦的它带回了家。它很乖，就是特别黏人。一次出差前，忽然发现总是脚前脚后跟着的猫咪不见了，满屋子喊"咪咪"，然后听到这小鬼在我的行李箱里回应我："喵呜！"

步骤一 　这幅画的主体是猫和行李箱。我们开始设计构图，采用中心式构图，将主体物放在画面中心偏下一点的位置，在画面上方居中处预留出题字落款的位置。用铅笔勾勒出行李箱的轮廓，画出猫咪顶着衣服坐在行李箱中的形体轮廓。

步骤二 曙红色加胭脂色，曙红占七成，加水调成淡粉色，画出箱子的外部轮廓。注意结构处要留白，尽量一笔画完，不要来回涂抹。

画箱子颜色的时候，留下笔痕，局部在半干后可以适当加深，增加
浓浓干湿的变化。留白时记得把箱子扶手的地方也留出来

步骤三 花青
色加一点点的曙红色，
淡墨加水稀释调出淡
淡的灰紫色。毛笔蘸
色，笔尖稍干一些，
按照衣服折叠的走向
上色，不要涂满。

步骤四 用淡墨画出行李箱内胆，边缘处要留有余地，不要涂满。箱子的把手用比淡墨稍重一些的墨色勾边，淡墨涂染。

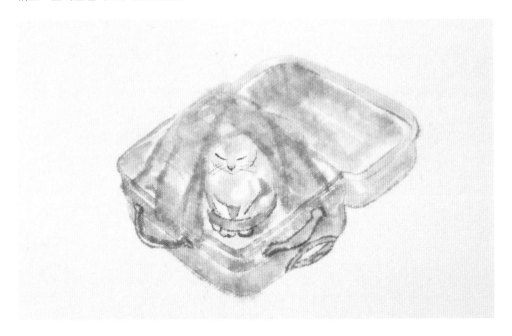

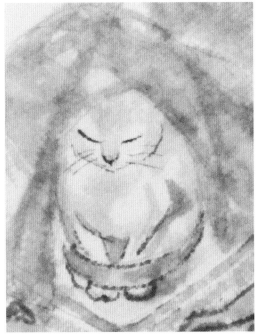

多次上色时，要等上一次的墨或色干或至半干时再上，避免全部洇染成一片。

步骤五 猫咪用淡墨勾出形，不用面面俱到，重点勾出猫咪的面部和前肢、尾巴即可。每笔之间不要衔接太紧密，用笔要松动。

淡墨染出猫咪的暗部，不要平涂，转折处要多次加深。局部用淡淡的藤黄色点染，颜色一定要淡哦。

步骤六 颜色干了以后，可用比淡墨稍重一些的墨色把猫咪和行李箱局部复勾一下，这样可以使主体更突出一些。

国画颜色干后会变浅，根据干后的画面效果可以进行适当地调整哦！

步骤七 用淡墨勾出衣褶，局部转折的位置可以再用灰紫色染一下。

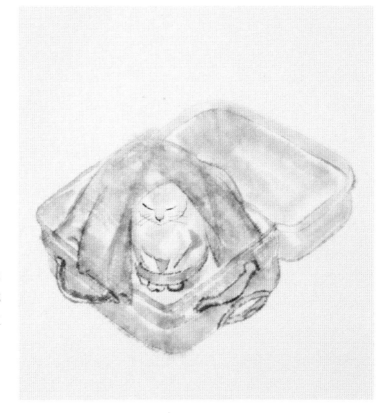

步骤八 行李箱的颜色可以用步骤二中的淡粉色适当加深。

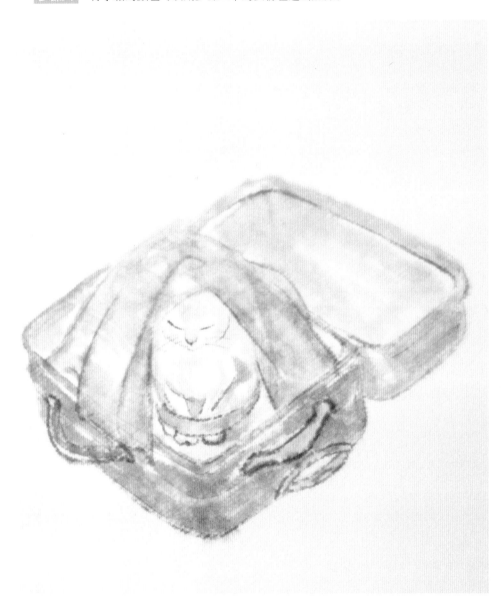

步骤九 局部的地方再稍加调整一下，最后要题字落章哦！为了更好地地营造画面的意境，在居中靠上处题字，印章在字稍靠下的位置盖即可，这样这幅小画就画好啦！

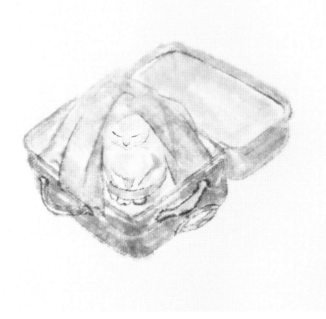

记忆里的甜

糖果对于每个小孩子来说都有着致命的诱惑，小时候的我会因为妈妈多给两块糖而开心一整天。即使因为蛀牙疼到小脸上挂满泪痕，看到糖果还是会咧着嘴傻笑。五颜六色的糖纸包裹着的不止是糖果，而是我们满满的童年回忆。

步骤一　这幅画的主体是一个糖果杯，我们开始设计构图。采用三角形构图，画在圆形镜面上。糖果杯置于画面右侧，在糖果杯周围画一些散落的小糖果，丰富画面的前后层次，增强画面节奏感。用铅笔轻轻勾勒出画面轮廓。

步骤二 调浓藤黄色，画出糖果杯中前侧的糖果。不要蘸太多颜色，防止颜色洇开破坏外形；换一支笔，用曙红色加胭脂色，曙红占七成，加水调成粉红色，画糖果杯杯身，从左向右一笔一笔画，每笔间留有空隙。中途不要总蘸颜色，尽量一次画完，这样笔中颜色随着水分减少会出现自然地过渡哦！

步骤三 用胭脂色和曙红色加水调深粉红色，画糖果杯中的糖果，前面的糖果颜色深一点，颜色的深浅可通过水量来调节。蘸深粉红色加一点点花青色在白瓷碟中调匀，呈淡粉紫色，画糖果杯前方和右后方的糖果。用藤黄色画出糖果杯前侧的两颗糖果。

正面主体糖果颜
色略深一些

注意前后叠压关
系，交叠处颜色略深
一些。

步骤四 画其他糖果。蓝绿
色的糖果用石绿色上色，适当加水
调淡，使碟子中的颜色看起来透亮
就好。用笔要放松，一定要留白哦。

糖果的颜色可以根据自己的喜好来调整，
每一组颜色在画面上的分布大致呈三角形就好。

步骤五 小糖果的颜色就这样基本都画完啦！开始画圆形大棒棒糖，用藤黄色和画糖果杯的粉色画出大棒棒糖的花纹，毛笔含水可以稍多一点，颜色可以晕出一些。用淡石绿色画出拐杖糖的花纹和圆形大棒棒糖的圆心。

步骤六 用糖果杯的粉红色，加少量水调出淡粉红色画中间小棒棒糖，注意中间留出白色花纹。再加少量水，调成淡白粉色画另一支小棒棒糖。

步骤七 我们用淡墨把糖果的轮廓复勾一遍。墨色要淡，笔要干一些哦。在画面的左边题字落款，这样，糖果杯就完成啦！是不是很简单？期待你们的糖果杯哦！

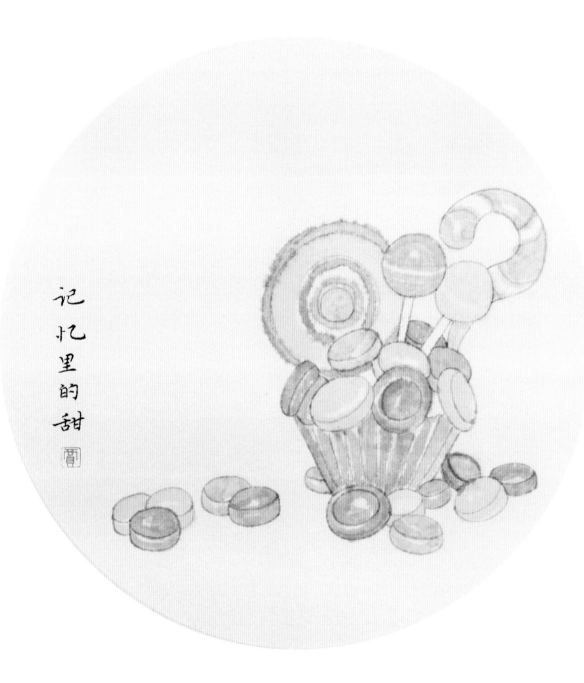

等风来

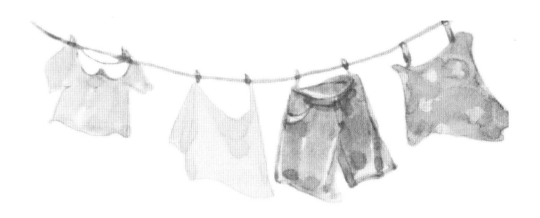

　　午饭后躺在院子里的摇椅上，阳光透过晾衣绳上的衣服，斑斑驳驳地洒落在我的身上。院子里弥漫着洗衣粉淡淡的香味，偶尔吹来的阵阵微风，吹晃了衣服。小黑已全然听不到我在叫它，随着荡起来的衣服摇头晃脑，甚是可爱。

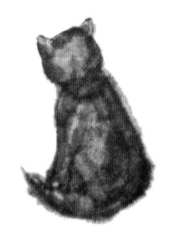

步骤一 要描绘晾衣服的场景，在构图上我们采用上满下疏的构图方式。在画面中衣服居于上部，下中部大量留白，这样在视觉上营造出空气流动的感觉；左上角加一枝树枝，增加画面层次；右下角画上小黑猫，让画面更具趣味性。铅笔起形时要注意：画衣服的轮廓形要有飘逸的感觉，不要用大直线，要放松，用笔尽量轻柔一些。

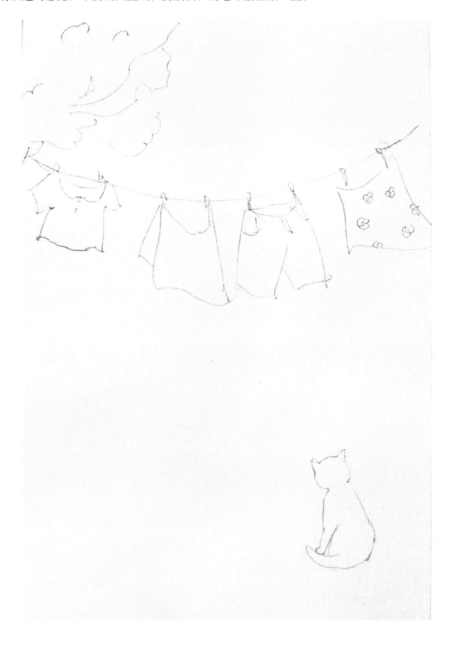

步骤二 先画出右边的花手绢，花手绢里的白色小花先用白色颜料勾染一遍，颜色要浓，白色里稍加两三滴水就可以。在白颜色稍干一些的时候，用曙红色平涂，平涂的时候不要来回涂抹。调曙红色的时候多加水，颜色淡一些，毛笔含水多一些，笔尖垂立不滴水即可。画到纸上的时候，会有一些水印，不用担心，这样花手绢看起来更生动。

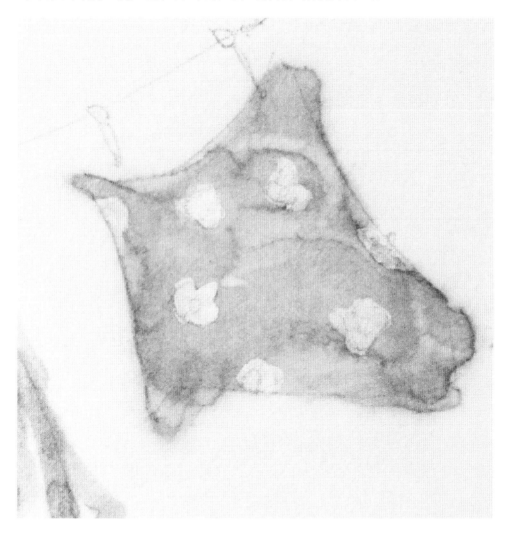

步骤三 蓝色的牛仔短裤用花青色和酞青蓝色，花青色占八成，加水调成青蓝色。直接用笔勾染，上色的时候不要涂满，要有留白。

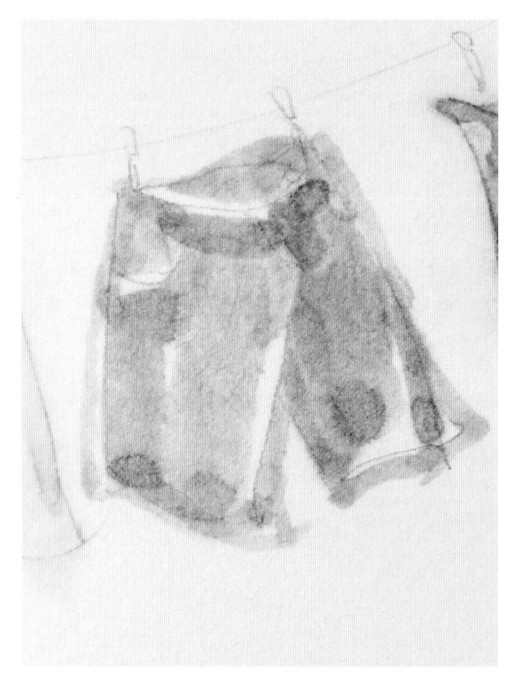

步骤四 用藤黄色画牛仔裤旁边的布块，在叠压和转折的部分多上几遍色。

颜色不必上得很均匀，适当留下笔痕，可以增加画面质感

步骤五 曙红色里稍加一点点花青色,多加水,调出淡紫色,染出小衣服,要注意适当留白。用淡墨勾出晾衣绳和衣夹。再用淡墨勾一下牛仔短裤的边线,墨色千万不要太重。

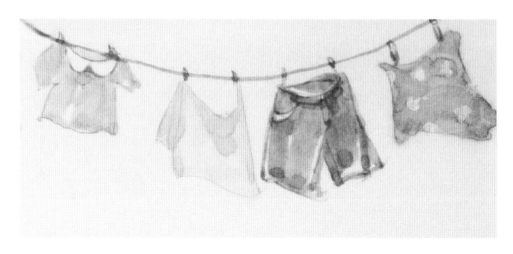

注意给牛仔裤画边线的时候不要勾得太实,不必每笔都接在一起。

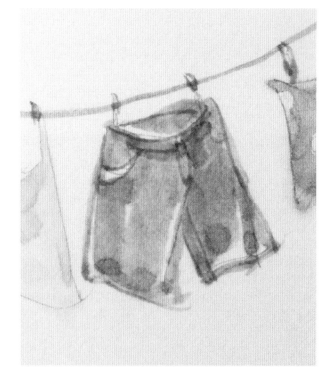

步骤六 用花青色和藤黄色按照一比一的比例，加水调出叶子的绿色，笔尖蘸色，先画出主枝干与前部的叶子，再画后面的叶子，大致有叶子走向即可，不用画得太细致。让颜色随着笔中色彩含量的减少自然过渡。

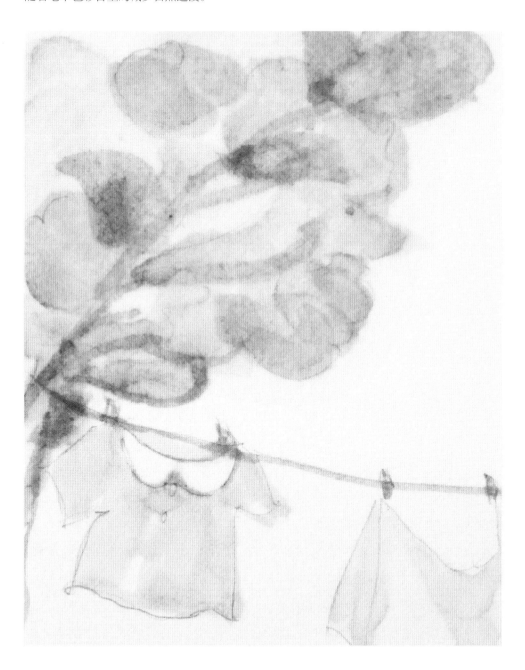

步骤七　　画小黑猫时先用淡墨染一下猫咪的结构位置，耳朵、脖子、后背和尾巴着重画一下。用淡墨的时候水分稍微多一些，让边界微微晕开，有毛茸茸的效果。待颜色稍干一些用重墨局部加深，重点要加深转折、结构的位置。待墨色稍干一些用浓墨勾一下尾巴和躯干。

步骤八 在画面处理都完成之后，我们在画面空白的左边位置题字盖章，这样既避免画面中间的位置过于空，也平衡了画面右下角猫咪的坠落感。当然，大家也可以根据自己的喜好选择落款盖章的位置，可以多做尝试，会有很多不一样的效果哦！期待你们的画。

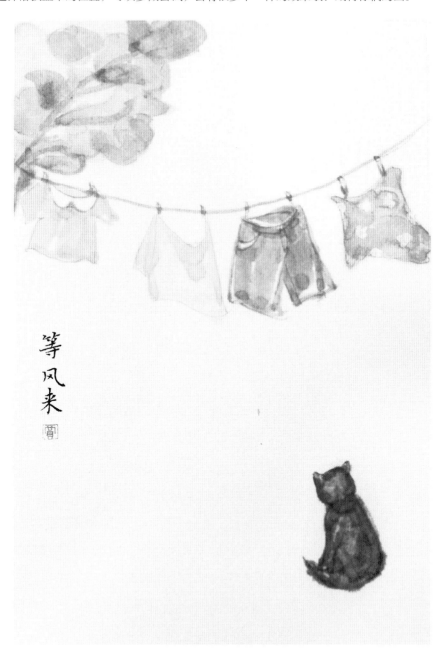

童年

童年里的记忆，你还记得多少？小时候在院子里踢过的毽子，和小伙伴们打过的沙包。我想不管多少年之后，这些都会是我内心最美好的回忆。

步骤一 这幅画的主体是毽子和沙包，构图上选择长形构图，主体靠右，左侧留出题字落款的位置。在生宣纸上大致画出毽子和沙包的外轮廓，画毽子毛的部分用笔要放松，线条随意一些，不必交代得过于细致。

步骤二 曙红色加水，调成淡粉色即可。毛笔蘸颜色，以笔尖垂立不滴水的状态为最佳。按照铅笔稿的位置画出毽子上的羽毛，颜色切记不要涂满，羽杆部分要留白。用花青色加水调成淡蓝色画另一支羽毛。

用笔画羽毛时，可以用先按笔后提笔的方式画出羽毛的尖部

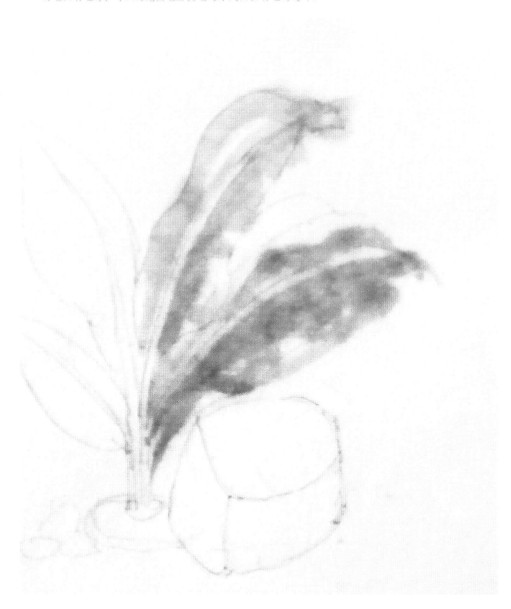

步骤三 用花青色、藤黄色画出左侧的羽毛，绘画方法同步骤二。

颜色中水分要多，这样画出的羽毛才会有毛茸茸的感觉。不要过于拘泥于轮廓线，上色的时候适当破掉一些结构会显得更生动。

步骤四 藤黄色加少量水，调匀。毛笔蘸颜色，以笔尖垂直不滴水为宜，画出右后方的两根羽毛。

步骤五 用淡曙红色加深一下蓝色羽毛根部，但面积不要过大。

步骤六 用淡墨平涂出毽子的底座，用淡花青色染出沙包的颜色。待干后，用勾线笔蘸淡墨勾出小石子和沙包的轮廓线，用笔要松动。

步骤七 墨线干后，用淡墨色染出小石子，记得不要涂满。用稍重一些的墨色勾出毽子的底座。

步骤八 用毛笔蘸之前画羽毛的颜色，用指肚压扁，挤干水分，在之前染好的羽毛上做一些皴擦效果。

步骤九 根据画面羽毛的颜色，分别皴擦羽毛的肌理效果，中间密一些，两边稀一些。如图，皴擦的地方不用太多，不必严格按照羽毛的轮廓型。皴擦的时候运笔要快。

步骤十 皴擦之后可以用笔尖将靠前的部分适当勾一下，用笔一定要放松。细节不必交代过于清楚，才有写意画的韵味哦！

步骤十一 调整画面前后层次，在左侧位置题字盖章，落款不要太长，能表达画面意韵就好。好啦！现在我们这幅小画就完成啦，快和我一起画起来吧！

童年

第四章

钟情

主人无浪语，狂客最钟情。

——《临江仙》王之望 南木

　　水墨清染，流光的日子是不是过得很快呢？你若有心当会发现，"初识"这一章几组静物小景的构图都是小景深的。请准备好，下面我们要增加难度，给那些精彩了生命的瞬间，做一些空间视角的延伸，让更多的美好事物出现在你的画面中！

"首夏犹清和，芳草亦未歇。"

春困秋乏夏打盹，小风拂面，支着脑袋闭着眼睛吃冰果子，好像梦里的棉花糖一样甜。懒散散的日子成就了夏日的小美好。

步骤一 我们用窗格区分窗前和窗外的景，形成多层次的空间。用铅笔打稿，在生宣上大致画出物体的位置，用笔宜浅。

步骤二 用淡墨勾勒物体轮廓。

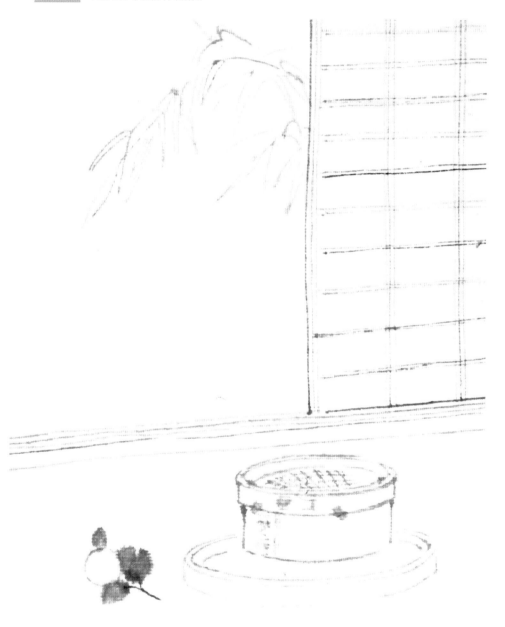

步骤三　用花青色和藤黄色，加水调淡一些，画远处窗外的竹叶。注意竹叶的形状，笔尖干一些，出现飞白，竹子会显得更自然哦。

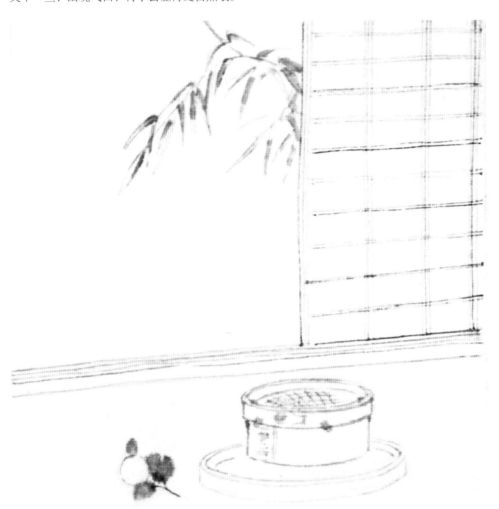

步骤四 使用赭石色加一点点朱磦色画窗户的重颜色。

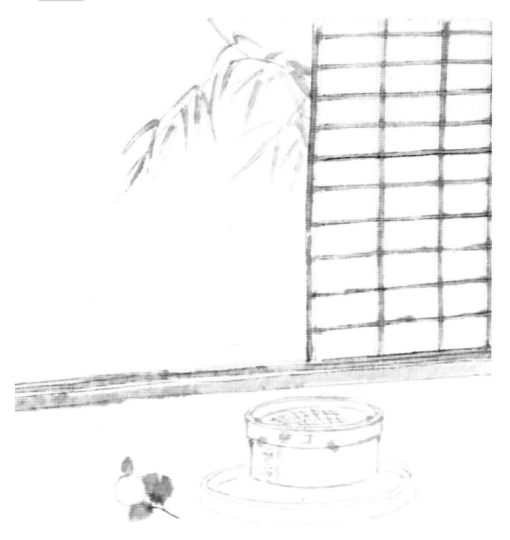

步骤五 用藤黄色加一点点赭石色，画窗户的浅色和画面中心的笼屉，不要频繁地蘸颜料，随着笔中颜色的减少画面会自然出现干湿和浓淡的变化，注意留白。用花青色和藤黄色加水、调淡，画笼屉里的食物。

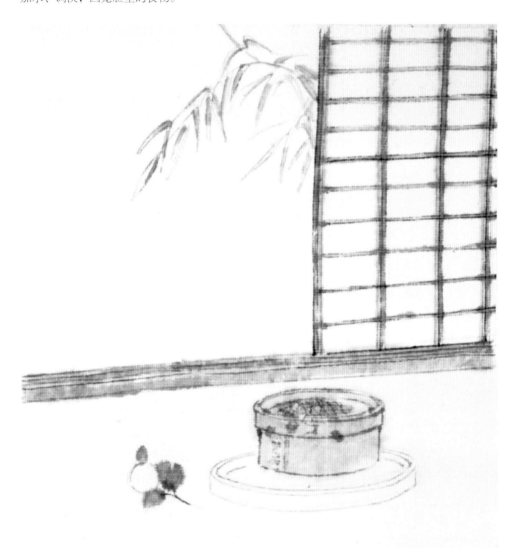

步骤六 画笔屏下方的盘底，使用朱砂色和曙红色加水调匀，一笔一笔摆上去，使它自然出现干湿对比和颜色深浅变化。

步骤七 使用重墨（墨加三成水），笔端蘸墨，勾出盘子的重色。用留白分出盘口和盘边。用曙红色加水，水占八成，染左侧的小果子，淡淡的，很透亮。

步骤八 最后题字落款，放在窗格边，增加画面趣味性，使画面更完整，快来动笔试试吧。

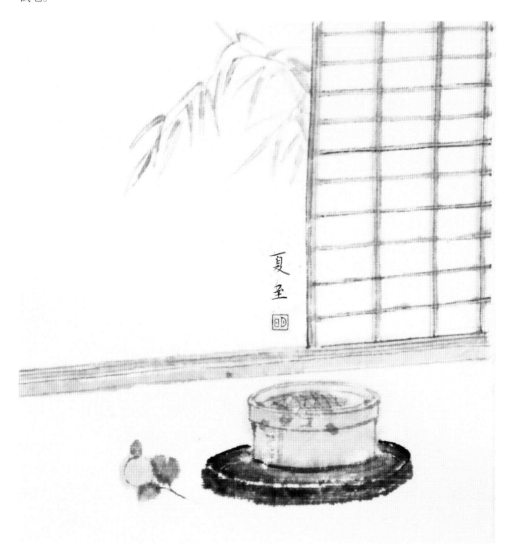

阳光的味道

遇到趴在石头上晒太阳的猫，忍不住停下来多看了几眼，猫总是无法抗拒阳光。夜里，梦见自己变成了它，大步走在街上，吃着小鱼干。

步骤一　打稿阶段，用铅笔在生宣上大致画出物体的大致位置，用笔宜浅。这是一个正方纸，主体物在正下方，右上角画几枝树枝，画面左边和上方留有一定的空间。中国画讲究留白，所以画面不要都占满。主体物猫咪和石头前后各画一组植物，增加画面层次，拉深画面的纵深空间。

步骤二 用淡墨线勾勒石头前花草的轮廓，笔不要太湿。用更淡的墨给石头上色，注意留白，毛笔的水分可以稍多一些。

步骤三 用淡墨染画面右上角的枯枝，注意不要平涂，就像写书法一样要见笔，一笔一笔摆上去，会有颜色、水分变化哦！

步骤四 石头半干时，用淡墨局部点染石头结构。

步骤五 用花青色加少许墨画叶子，笔不要太干，水分稍多一点，有润的感觉，下笔要果断，要胆大心细。

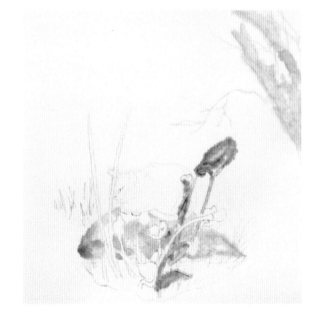

步骤六 用花青色和淡墨调蓝灰色画出中部的叶子与叶茎，颜色不必调得很匀，让其自然变化即可。在蓝灰色的基础上，稍加些藤黄色，调成绿色，用来染草。草的颜色随着笔中颜色减少而呈自然变化。

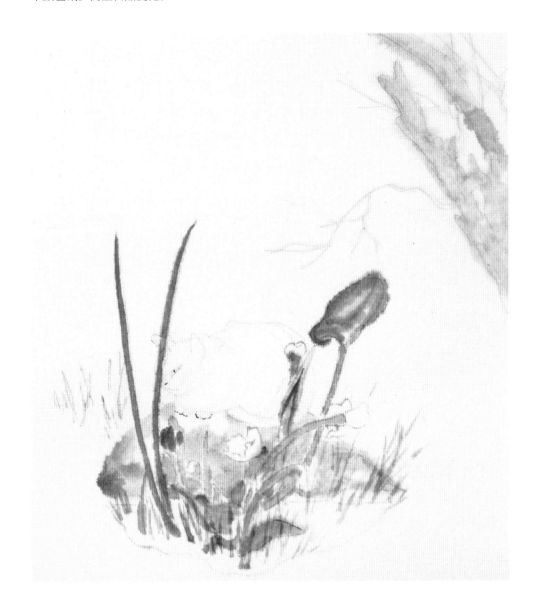

步骤七 用一点点墨多加水，调出石头在水里的倒影的颜色。笔肚含水量高一些，使用大一点的白云笔，二三笔画出即可，不需要见笔，注意投影的形状。

步骤八 用淡藤黄色画出花瓣，注意笔中颜料不要蘸太多。在藤黄色中加入少量赭石色和朱磦色，趁花半干，用笔直接画在花的结构处，颜色不要蘸太多，笔略干一些。

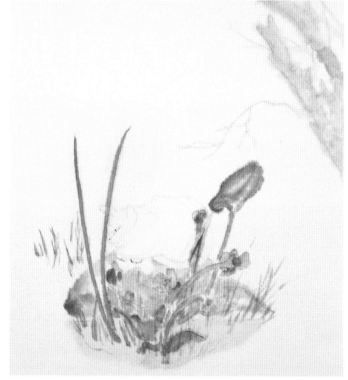

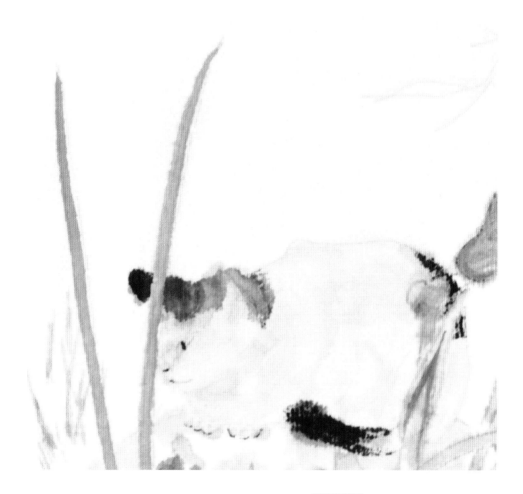

步骤九 用笔尖蘸重墨。依次画猫的耳朵、额头、后背、尾巴，不需要勾身体的轮廓哦。待颜色干以后，用赭石色和淡墨染出猫的身体转折处的结构，颜色一定要淡。待颜色半干的时候，使用铬白色局部进行高染。

步骤十　进行细致刻画，用墨加花青色勾叶脉。

步骤十一　用藤黄色加少许墨稍染猫的眼瞳。

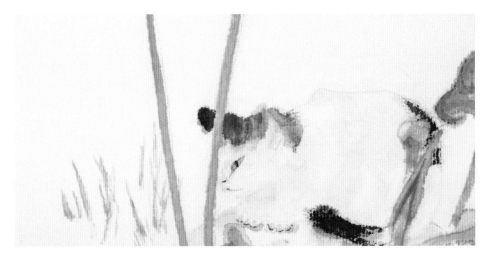

步骤十二　使用花青色加朱磦色调出紫罗兰色点草周围及枯枝的小花。

步骤十三 对画面整体进行调整，适当调整石头和投影的重度。在右下角落章款，石头上晒太阳的猫就画好了！

案头上的佛手柑

逛花鸟鱼虫市场，一眼看到一颗佛手柑。佛手，又名香橼，在众多绿植里，气味属人间异数而且经久不衰。晏殊《佛手花》诗曰："丹葩羔漆细馨浮，苍叶轻排指样柔。香案净瓶安顺了，还能摩顶济人不。" 想来好多香水的成分里都有佛手柑，理由也很充分了。满心欢喜地把它买回家，放案头，又多了一个心头好。

步骤一 S形构图，用物体叠加排列出纵深空间，打稿阶段，用铅笔大体勾出物体所在位置，用笔要轻，注意物体之间的前后遮挡关系。物体上方空间可以留多一点，有空气感。

步骤二　用墨多加些水，调成淡墨，勾花瓣、瓶子里的叶子、瓶子、瓶架、佛手柑以及盘子。用墨少加些水，调成重墨，勾瓶子里的枝干和叠起来的两本书。

步骤三 笔端蘸浓墨，笔稍干，用写毛笔字的手法将瓶架画出。然后，用淡一点的墨按照枝干生长的方向画出花枝，干后用重墨点苔。

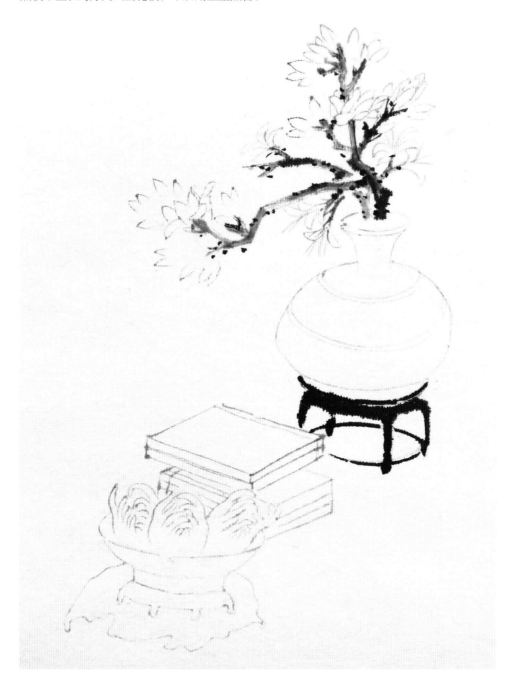

步骤四 淡墨和一点点赭石色混合，笔腹蘸色画佛手柑盘下叶子，保留笔触更自然。

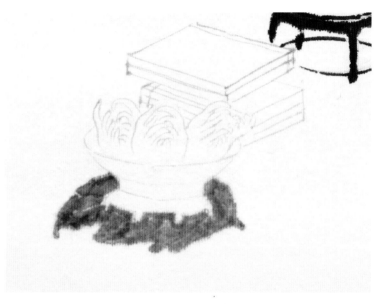

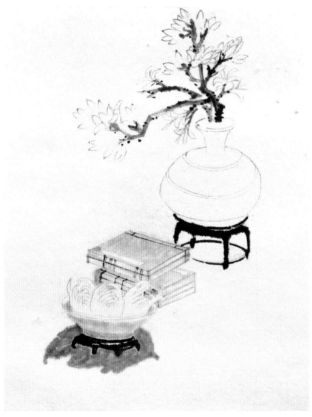

步骤五 笔端蘸浓墨，笔稍干，用画瓶架的方法画佛手柑的盘架，注意有些地方保留飞白。三青色加淡墨，赭石色加少量花青色画佛手柑的盘子和两种颜色的两本书。书颜色略重，按照书的结构走，一笔接一笔地涂上，不可平涂，要见笔。待颜色半干时，以淡墨晕染书背，增加层次。盘子的颜色平涂即可，注意留白。

步骤六　画花瓶，用淡墨加少许赭石色，笔端蘸色，按照瓶子的结构，从左往右，顺着瓶身的弧线走，一笔接一笔地涂上，不可平涂，要见笔，待颜色半干时，瓶口和瓶子两侧加色再染一遍。

步骤七　刻画佛手柑，使用藤黄色加赭石色，藤黄占八成，笔肚蘸色，半干笔画果子结构，其余保留空白。最后加上柑皮表面的肌理，用藤黄色点些许小点即可，佛手柑就画好了。

步骤八 花青色加藤黄色调和，笔端蘸色，画出花托，呈眼睛状，托尖细。

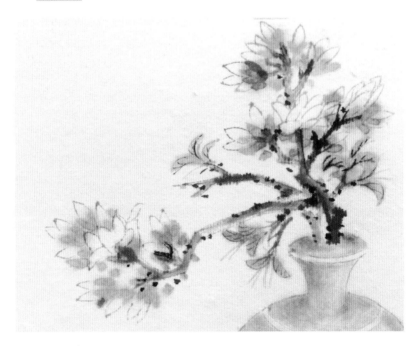

步骤九 笔尖蘸淡墨，点托，增加层次。

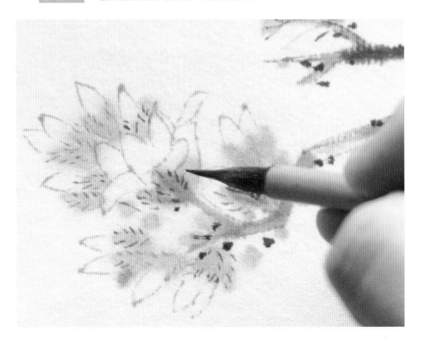

步骤十 用铬白色加少量水染花心，最后用曙红色点出花蕊。

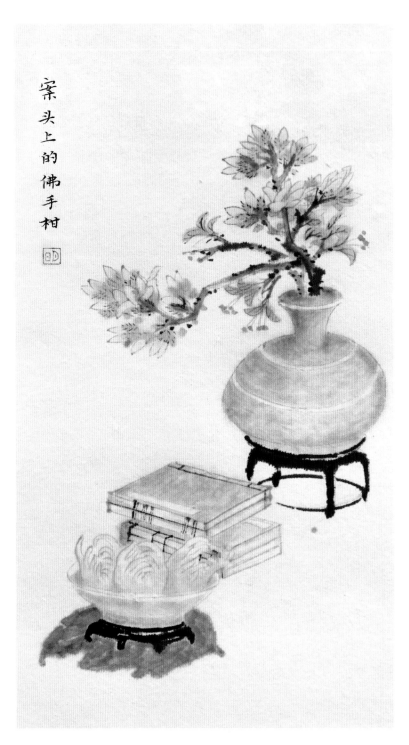

案头上的佛手柑

步骤十一 在画面的左上角题字并盖上朱文印章，案头上的佛手柑完成了！

你看上去很美味

看着鱼缸里的鱼发发呆，一不小心留下了口水，你看上去真美味呀。

步骤一 用铅笔在生宣上画出水草和鱼的大致位置，用笔宜浅。

步骤二　用淡墨勾勒鱼的轮廓。

步骤三 使用墨加六成水，画鱼背的重色花纹。水草使用花青色加藤黄色画出，半干时，再用花青色罩染重部。

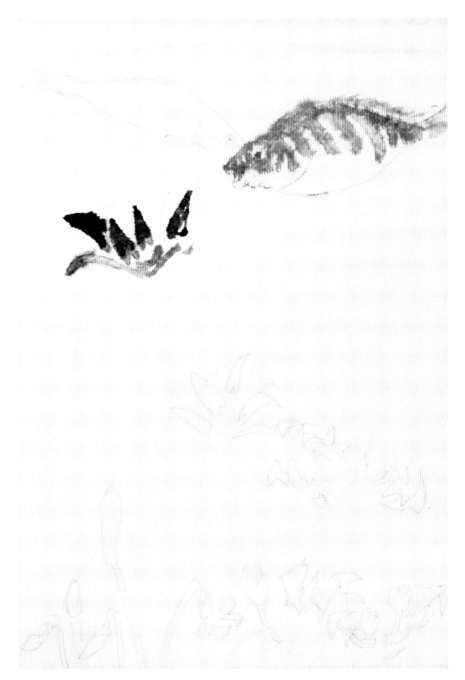

步骤四　用淡墨（墨加九成水）画鱼肚，增加层次和变化。用步骤三中画水草的颜色将剩余的水草画完，注意浓淡的变化。

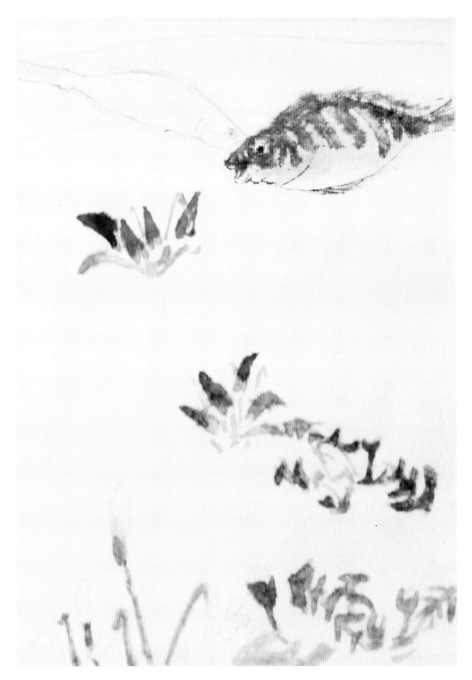

步骤五 画左侧的小瘦鱼，用赭石色加淡墨，调淡赭墨，画出左侧鱼背的重颜色，待颜色半干，用笔尖点上小斑点。

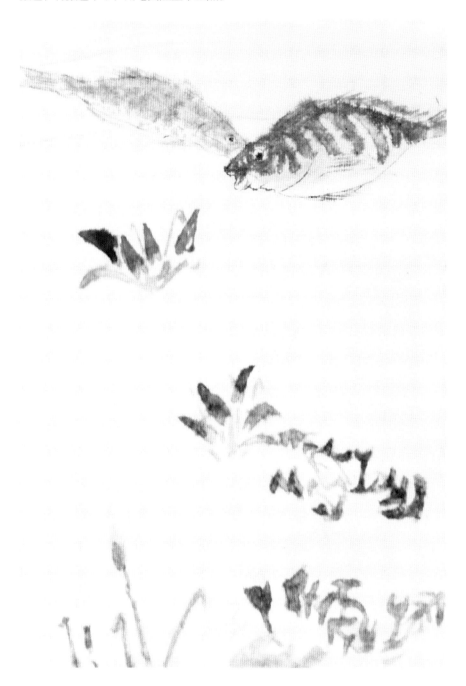

步骤六 用曙红色加赭石色，给水草点缀几朵小花。

步骤七 用花青色加水染水面处，使用清水晕染，由深入浅。局部水植使用藤黄色点花，丰富画面。

步骤八 刻画鱼的细节处，适当加重颜色，调整画面。使用赭石色加一点点朱磲色，染鱼嘴和鱼肚花纹，注意一些地方留白。

步骤九 调整画面大的关系，点睛。

步骤十 使用铬白色罩染鱼的肚皮和鳍，画出鱼眼睛眼白的位置。

步骤十一 题字落款使画面完整。

可以一起去看雪吗？

"风一更，雪一更，聒碎乡心梦不成，故园无此声。"

小时候以为自己喜欢的是下雪天，长大了发现最喜欢的是一起去看雪的你。

步骤一　画面构图为满构图，灰色调。用铅笔在生宣上大致画出物体的大致位置，用笔宜浅。

步骤二 画近处画面中心的树干和树枝，使用墨加清水，大致五成水，画出树干的重部和每个树枝的下半部，上半部留白，自然有积雪的感觉。

步骤三 使用墨加清水，大致七成水，画出远山的形状以及远处树干和树枝的下半部，上半部同样留白。

步骤四　使用墨加清水，大致七成水，勾出雪人的外轮廓，然后重墨画雪人眼睛、鼻子和嘴。

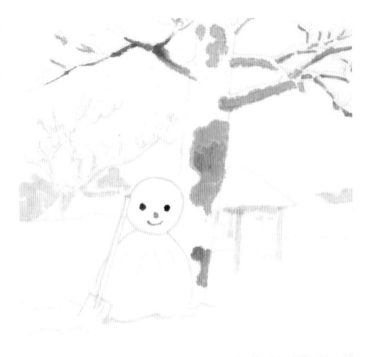

步骤五　画雪人左侧的草丛和路面的淡灰色，使用墨加清水，大致八成水，注意留白的形状，留白就是积雪的位置哦！

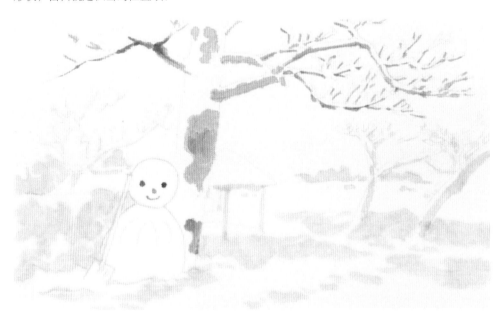

步骤六　使用藤黄色加赭石色，赭石色占七成，画雪人脚下的枯草，注意疏密。用藤黄色画铲子，结构的部分用枯草的颜色再染一遍。

步骤七　使用花青色加水，画草丛重颜色，注意形状和留白。

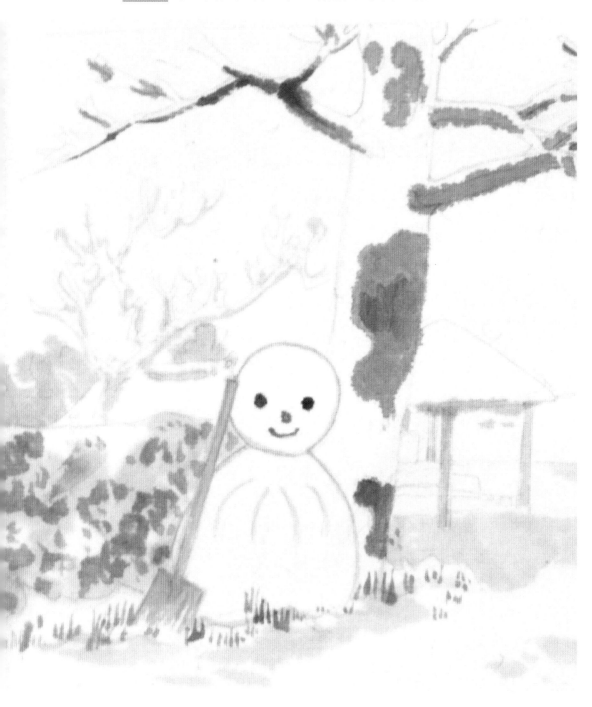

步骤八　使用赭石色加水，画树后的亭台，要注意留白的位置哦！

步骤九 画背景，使用墨加清水，水占九成，用很浅的墨平涂背景，可以更好的衬托出树上的积雪。

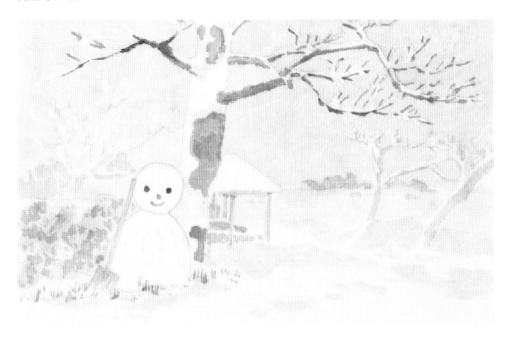

步骤十 使用铬白色加少量水，画树枝之前留白的上半部、树干的留白和雪人。

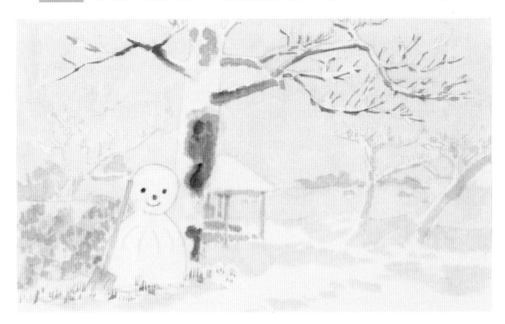

步骤十一 敲雪点，铬白色加水，调成果冻状，一支笔蘸颜色敲另一支笔，使白色呈点状洒至画面上，我们的雪就画完了。是不是很浓的冬日气氛呢？

步骤十二 调整画面大关系和小细节，我们的冬天就画完了。满构图一般不建议题字，可压一枚小章也可以不加，大家可以自己选择！

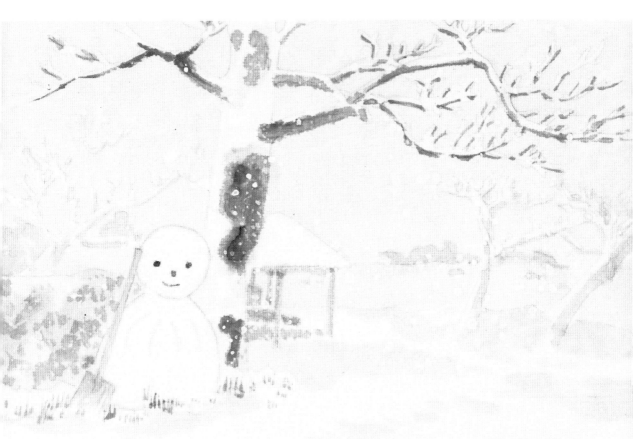

第五章

白首

愿得一人心，白首不相离。

——《白头吟》卓文君 汉

　　画为心曲，与人相爱一样，也需要浅相遇，深相知。这一章我们开始将人物放进画面，开始深相知的旅程。王国维《人间词话》云，写诗有"三境"：知之，好之，乐之。对于绘画，也是如此。祈愿你在学习写意画的过程里，也能成就一段"此生契阔，与子成说，执子之手与子偕老"的缘分，从此笔随意动，相守白头。

惬意午后

　　"宠辱不惊，闲看庭前花开花落；
去留无意，漫随天外云卷云舒。"

　　藤叶垂垂，洒落一地荫凉，肥肥
的大花狸已打起惬意的呼噜。粉红的
小女孩却以手支颐，不知想到什么有
趣的事情，露出浅浅的笑意。

步骤一　　用铅笔
在生宣纸上画出主体大致
的轮廓位置，叶子部分不
需要画的很具体，画出基
本形状即可。小姑娘和猫
咪画得略微要详细一些，
用笔一定要轻。

步骤二 用花青色、赭石色加少许的墨画叶子。笔不要太干，水分稍多一些，几种颜色的调和不要太匀，这样下笔可以有很多颜色变化，可以先在废纸上练习一下再画。

画叶子的时候尽在每笔之间，毛笔可以适当的添水，下笔就会出现深浅不一的变化，丰富的变化更有国画的韵味哦！

这时候叶子的轮廓不是很明确，不用担心，稍后我们会用墨色勾勒部分叶子经脉和部分叶形。

步骤三 我们用较重的墨勾出叶子的轮廓形还有叶子的经脉，用笔一定要放松，像写书法一样把线条"写"出来。注意哦，这里的墨色也是不一样的，靠后一些的叶子墨色也要淡一些，这样用深浅的变化，就可以表现出前后的关系。

毛笔要稍干一些，水分不要多，这样下笔才会有飞白的效果，这样画出的线条才会生动不死板哦！

步骤四 画完叶子我们开始画小女孩和猫咪。先用淡墨勾出小女孩轮廓；小女孩头发用稍重的墨色来画，每笔要有间隔，适当的要留白，待头发快干的时候，用更浓的墨色勾几缕发丝，不用太多。

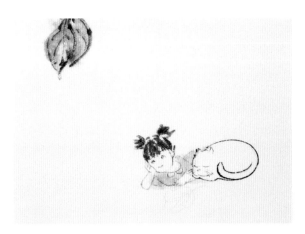

步骤五 用胭脂色和曙红色加少许的赭石色和藤黄色，画小女孩衣服。

用较重的墨色勾勒猫咪轮廓。加水调淡墨画出小女孩的五官，笔要干一些。

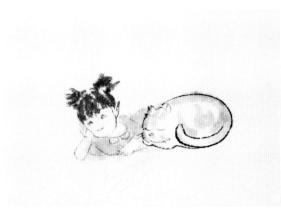

步骤六 用淡墨点染猫咪，在画出部分纹路的同时，也注意猫的形体结构。用曙红色点出女孩发间的发夹。

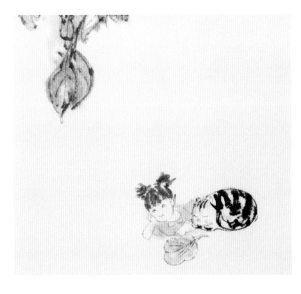

步骤七 待猫咪身上的淡墨稍干，我们用浓墨适当点染。丰富猫咪身上的变化。用赭石色来染蒲扇，稍加一些墨勾出轮廓形。

步骤八 用少许的胭脂色、石绿色加赭石色调出肤色，画小女孩的脸部与手部，颜色一定要淡。在脸颊处点染一点曙红色。这样，整幅画我们就画好啦，一起动手勾勒我们的惬意午后吧。

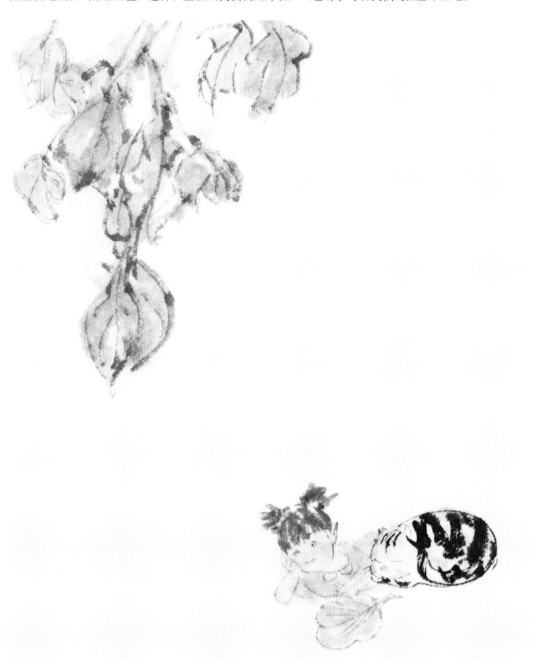

晨暮

"蜃气为楼阁，蛙声做管弦。"

有一天，家里的水池里多了一只小青蛙，我给它取名叫呱呱。和呱呱一起玩耍，模仿呱呱说话，呱呱呱呱；模仿呱呱走路，蹦蹦跳跳。

步骤一 首先，我们想好大致的构图后，用铅笔在生宣纸上画出大致的轮廓位置，叶子部分不需要画的很具体，画出大的轮廓形即可。

步骤二 用花青色和赭石色加少许的墨画叶子。干枯的叶子可以稍加些藤黄色，笔不要太干，水分稍多一些，几种颜色的调和不要太匀，颜色变化可以丰富一些。

步骤三 用赭石色加少许的墨画石榴，铬白色点斑，用淡墨勾勒枝叶。

步骤四 画完叶子我们开始用淡墨勾出小女孩和青蛙的轮廓。

步骤五 小女孩的头发我们用稍重的墨色来画，每笔间要有间隔，适当的要留白。裤子也用重一点的墨来画，墨色要有干湿和浓淡变化。用曙红色点出女孩发间的发夹。

步骤六 用少许的胭脂色、石绿色加赭石色调出肤色，画小女孩脸部和四肢，颜色一定
要淡。

步骤七　在脸颊处点染一点曙红色，表现出小女孩红润的脸颊。

步骤八 用重墨画出青蛙背上的花纹，在画纹路的同时，要注意背部的结构。

步骤九 用少许的花青色加藤黄色调出青蛙的颜色，颜色略微重一点。沿着青蛙的形体画，要注意见笔哦，最后，在肤色完全干透后，用淡墨画上小女孩的眼睛和鼻子，我们的画面就较为完整了。

步骤十 在画面留下想说的话，题字落款。这样，整幅画我们就画好啦，一起动手吧。

日丽风清

"飞飞摩苍天，来下谢少年。"

十三四岁时，总能对新的兴趣满腔热忱，可能是一项运动，一首歌曲，或者只是天空中飞过的几只小鸟。

还记得那样一个日丽风清的周末，想尽办法逃过了午睡，举头望天果然又看到了碧空中几个熟悉的身影，洋洋盈耳，娓娓动听，眉欢眼笑。

都说"出走半生，归来仍是少年"，也愿历经磨难，欢喜一如从前。

步骤一 定画稿。构图当中一般不会将主体安放在中部，因此，我们首先将人物安排在画面的右下角，但不要太过接近边缘，否则会造成画面下沉。这时画面上部就有了足够的空间，我们可以为画面的主人公安排几位"好朋友"——小鸟，要注意小鸟的疏密及大小变化，但不需要画得很具体，用剪影概括即可，人物要详细一些，用笔尽量轻。

步骤二 接着使用淡墨，将人物勾出，过程中要注意线条的轻重缓急，粗细及长短变化。要记得控制笔头含水量，不要过多，保持在三分左右的水量即可，避免墨线洇开。

人物头发不用根根勾画，可适当使用毛笔蘸淡墨侧锋进行概括。同理，人物下半身亦可使用侧锋蘸浓墨进行概括。

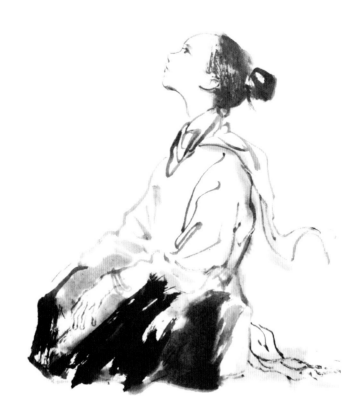

步骤三 将笔头含水量保持在五分以上，蘸浓墨画出额前头发，并局部加深发色，丰富头发层次变化。勾画完成，待墨线干透，可用橡皮将多余铅笔线轻轻擦去，一定要轻轻的呦。此时，我们就进入染色阶段啦。

记得保持干湿浓淡变化，注意不要在湿的时候上墨。

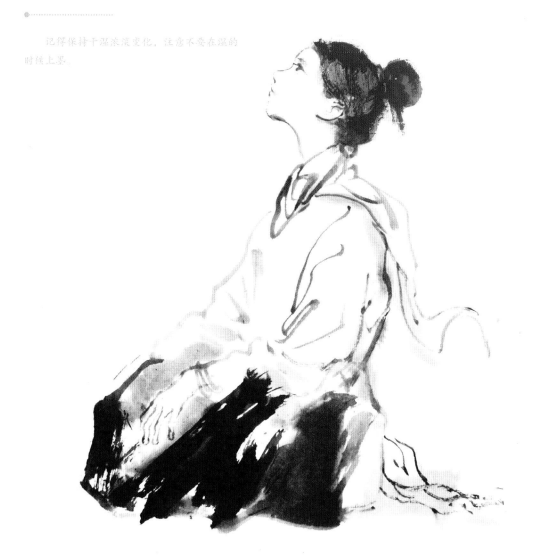

步骤四 将笔头水份减少至三分左右，使用朱砂色加少量曙红色调和染出人物的项链，然后用三青色加头绿色以大约六比四的比例调出一个青绿色，厚涂画出人物手镯及围巾上的花纹，花纹不用太过拘谨。试着去概括，你的画面就会轻松起来。

步骤五 石绿色、藤黄色和朱磦色，加大量水，调出肤色。笔头水分保持在五分以上，使用凸染法，只染人物脸部凸起来的部分，其余留白。之后再为人物颈部以及手部着色。可以尝试趁肤色半干时，用淡淡的朱磦色点染唇部。用淡曙红色点染手部关节、指尖。

步骤六　用淡淡的藤黄色加少量赭石色，沿人物衣褶进行着色调整，丰富衣服留白的变化。

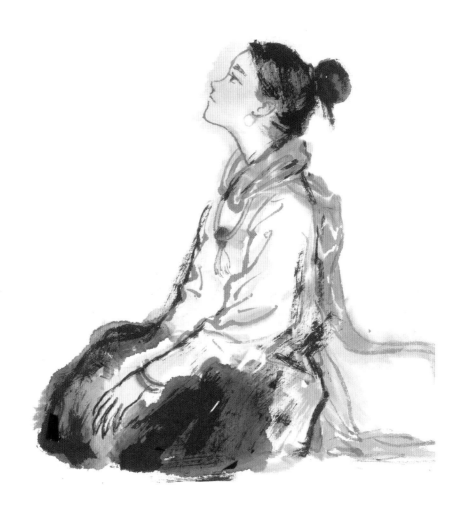

步骤七 先将花青色、石青色、白色，以大约四比四比二的比例调和，将笔头水分保持在五分，自上而下为天空着色，越往下水分越大，颜料越少，用笔要轻松，不要过于拘谨，亦不必处处都染到，自然而然地使天空产生浓淡干湿的变化。

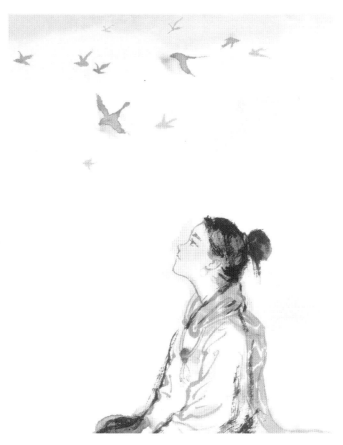

随后，待天空八九成干时，蘸淡墨，使用剪影法将小鸟概括出来，怎么样？是不是拯救了不知如何画鸟的你？但小鸟的用墨要注意浓淡的变化哟！

步骤八 最后，我们在画面右下角题字盖章丰富画面节奏的同时，也有压角的作用，给自己的创作画上一个完满的句号。就这样日丽风清啦！

梦里江南

"江南可采莲，莲叶何田田。鱼戏莲叶间。鱼戏莲叶东，鱼戏莲叶西，鱼戏莲叶南，鱼戏莲叶北。"

少年时期，算是人生中最爱做梦的年纪了，那时候总是怀揣着许许多多不切实际的想法，明知无法实现却能乐在其中。一节数学课上某个走神的瞬间可能就会幻想出一个世界，并为此而开心一整天。

明媚的晨间，某个因为睡着而错过的课间操，做了一个清晰无比的梦。整片的荷塘，有宁静的曲声，自在不过如此。

多年过去，依然不知梦中为何人，却总是怀念那时爱做梦的自己。

步骤一 首先，当确定人物位于画面左下角时，就要安排背景的构图了，通过将人物与多片荷叶组合排列，最终在画面形成一个"S"形。这时，就可以用铅笔在宣纸上画出大致的轮廓位置，期间要注意荷叶的疏密及大小变化，荷叶部分不需要画得很具体，用大大小小的椭圆形概括即可。人物和荷花要详细一些，用笔尽量的轻。

步骤二 然后依然是使用淡墨，将石头与人物勾出，过程中同样要注意线条的轻重缓急、粗细及长短变化。要记得控制笔头含水量，不要过多，保持在三分左右的水量即可，避免墨线洇开。

人物头发不用根根勾画，散于肩后的头发与头部可适当使用重墨，用毛笔侧锋进行概括。

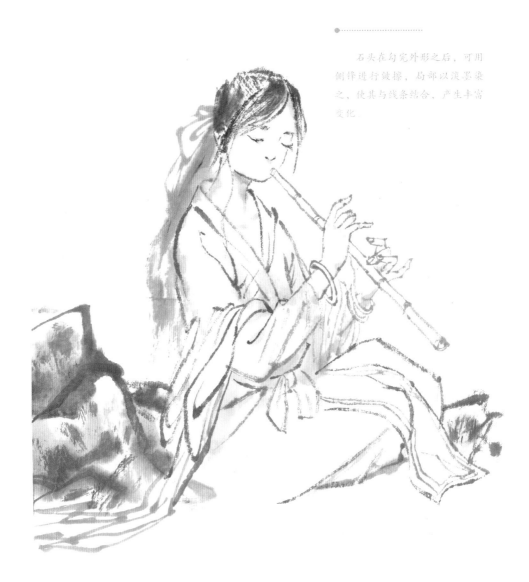

石头在勾完外形之后，可用侧锋进行皴擦，局部以淡墨染之，使其与线条结合，产生丰富变化。

步骤三 人物与石头的部分勾画完成之后，就可以来勾画荷花及荷叶部分了。这个部分的用墨要比人物与石头淡一些。线条粗细介于人物与石头之间。

勾荷叶时用笔不要过于拘谨，不一定只用中锋，尽量放松的去转笔、行笔，使线条自然产生干湿浓淡的变化。

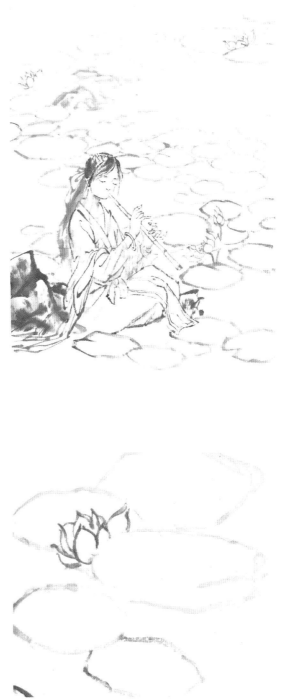

勾荷花时，先用粗线勾出花径，之后中锋行笔，相对勾荷叶时用笔要紧张一些，花瓣线条要比荷叶细，最后点出花心。

画面墨线，整体来说远处要比近处淡一些。

温馨提示：要时刻控制笔尖含水量，避免线洇开哦。

步骤四　勾画完成，待墨线干透，可用橡皮将多余铅笔线轻轻擦去，一定要轻轻的呦。此时，我们就可以进入染色阶段啦。

　　首先，我们用藤黄色加花青色以大约三比七的比例调出一个偏蓝色的深绿色，笔头保证充足的含水量，开始给所有荷叶染色，第一遍的颜色一定要淡，因此调颜色时要多加入清水以稀释颜料。

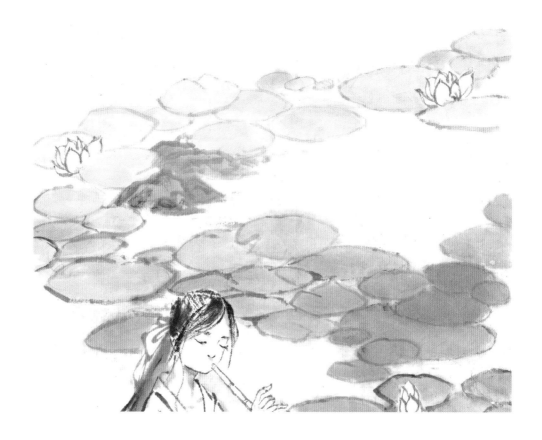

　　染完第一遍后，你会发现，所有的荷叶颜色基本一致，画面看起来缺少变化，这就需要我们进行第二遍着色了，这时可以在原有颜色的基础上多加一些藤黄色，使颜色更"绿"然后趁第一遍颜色半干时，在画面近、中、远处，分别选取几片荷叶，进行第二遍着色。

　　整个过程用色要近处深，觉得不够深可反复染几过；远处浅的尽量一次到两次完成，不用过分追求颜色均匀与工整，笔头色尽之后，再蘸第二笔颜色。有些地方颜色甚至可以故意带出轮廓线，以期产生丰富变化。最后完成的效果就如图咔。

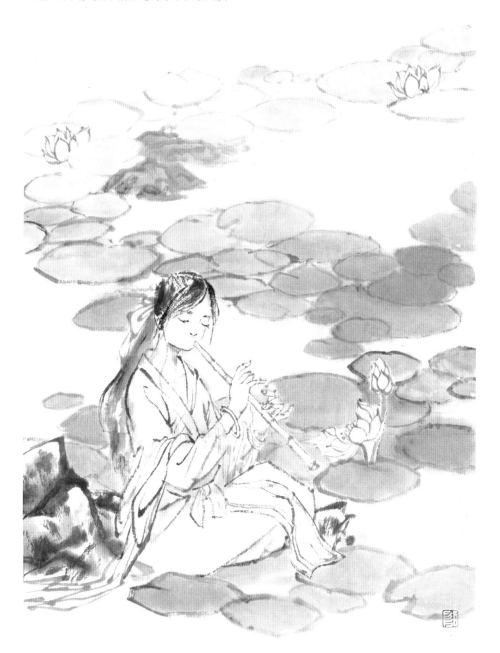

步骤五　藤黄色点花心后，给花着色。可先用淡曙红色根据花线勾染一下，再用深曙红色染花瓣，从花瓣尖向下点染，七八分的含水量可以让颜色自然洇开，并产生变化。最后，减少笔头含水量，低于一分，蘸重墨在花茎之上点出花刺。

步骤六 笔头含水量要保持在五分以下。从头发开始，蘸浓墨，在原有基础上，局部加深发色，但要保持干湿浓淡的变化。之后用朱磦色染发带与衣带，因为人物是画面的视觉中心，因此朱磦色用色要浓一些，纯一些。一遍不够，干后，可再加染。

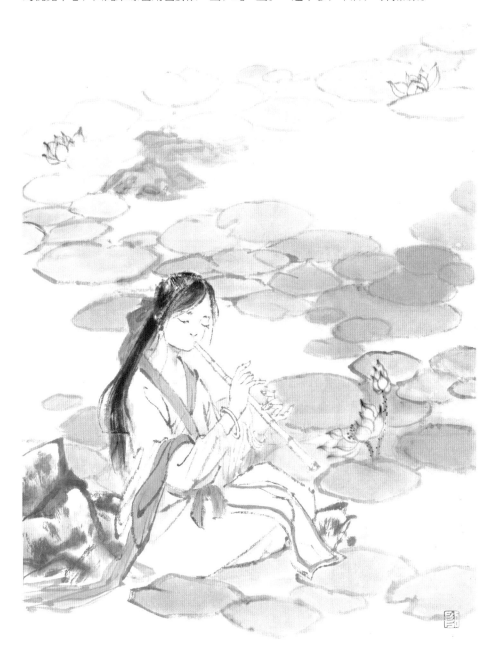

步骤七 接着，染笛子。用赭石色加少量藤黄色着色，趁其半干之际，在笛子节处用赭石色加墨进行点染，增加层次。同时赭石色加墨染石头，近景石头重于远处石头。

藤黄色加白色，沥干笔头水分，厚涂腕上饰品。

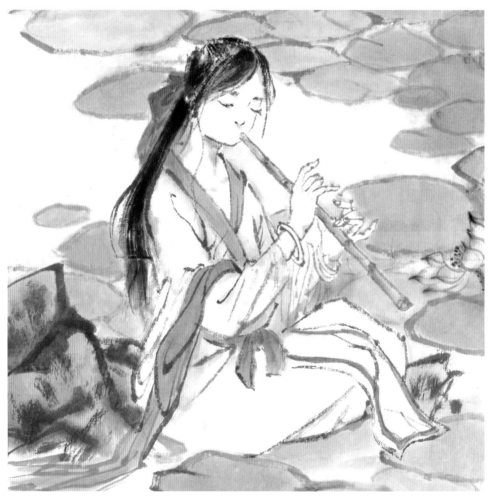

步骤八 石绿色、藤黄色、胭脂色，加大量水，调出肤色。笔头水分保持在五分以上，为人物脸部、颈部以及手部着色。趁肤色半干时，用朱磦色点染眼部、眉毛下方。用曙红色点染手部关节、指尖、面部及颈部。用胭脂色点染耳朵及下颌处。如果一遍不够，可反复进行点染，每次颜色不宜过浓，淡色多次进行着色调整为宜。

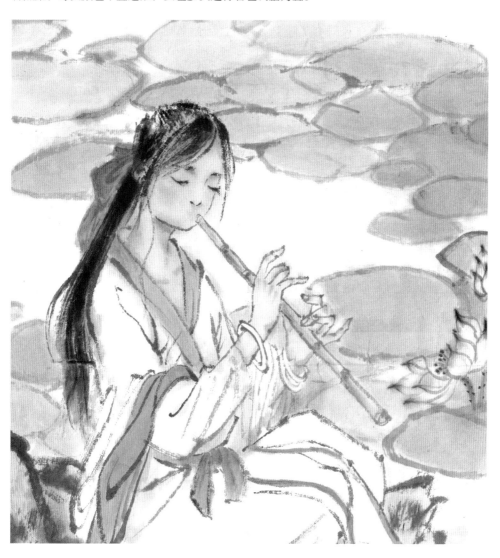

步骤九 用淡淡的赭石色，沿人物衣褶进行着色调整，丰富衣服留白的变化。

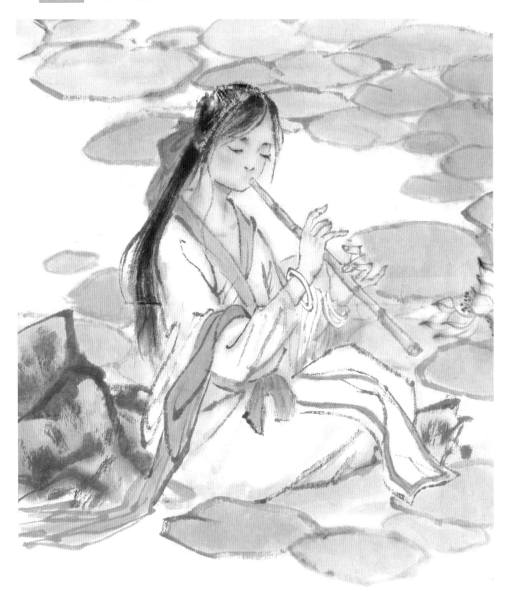

步骤十 最后，我们在画面右下角题字盖章以作压角，给自己的创作画上一个完满的句号。你的梦里江南就完成啦！

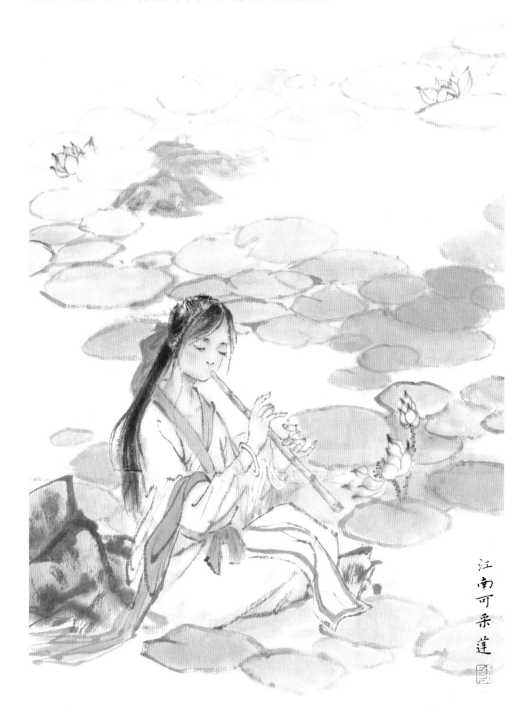